張即之書法名品

中國碑帖名品 [八十二]

上海書畫出版社

前言

中華文明綿延五千餘年，文字實具第一功。從倉頡造字而雨粟鬼泣的傳說起，歷經華夏子民智慧聚集、薪火相傳，終使漢字生生不息、蔚爲壯觀。伴隨著漢字發展而成長的中國書法，基於漢字象形表意的特性，在一代又一代書寫者的努力之下，最終超越其實用意義，成爲一門世界上其他民族文字無法企及的純藝術，併成爲漢文化的重要元素之一。在中國知識階層看來，書法是中國人『澄懷味象』、寓哲理於詩性的藝術最高表現方式，她凈化、提升了人的精神品格，歷來被視爲『道』『器』合一。而事實上，中國書法確實包羅萬象，從孔孟釋道到各家學說，從宇宙自然到社會生活，中華文化的精粹，在其間都得到了種種反映，書法無愧爲中華文化的載體。書法又推動了漢字的發展，篆、隸、草、行、真五體的嬗變和成熟，源於無數書家承前啓後、對漢字美的不懈追求，多樣的書家風格，則愈加顯示出漢字的無窮活力。那些最優秀的『知行合一』的書法家們是中華智慧的實踐者，他們彙成的這條書法之河印證了中華文化的發展。

因此，學習和探求書法藝術，實際上是瞭解中華文化最有效的一個途徑。歷史證明，漢字及其書法衝破了民族文化的隔閡和時空的限制，在世界文明的進程中發生了重要作用。我們堅信，在今後的文明進程中，這一獨特的藝術形式，仍將發揮出巨大的力量。然而，在當代這個社會經濟高速發展、不同文化劇烈碰撞的時期，書法也遭遇前所未有的挑戰，而這其間自有種種因素，而漢字書寫的退化，或許是書法之道出現踟躕不前窘狀的重要原因，因此，有識之士深感傳統文化有『迷失』、『式微』之虞。書法藝術的健康發展，有賴對中國文化、藝術真諦更深刻的體認，彙聚更多的力量做更多務實的工作，這是當今從事書法工作的專業人士責無旁貸的重任。

有鑒於此，上海書畫出版社以保存、還原最優秀的書法藝術作品爲目的，承繼五十年出版傳統，出版了這套《中國碑帖名品》叢帖。該叢帖在總結本社不同時段字帖出版的資源和經驗基礎上，更加系統地觀照整個書法史的藝術進程，彙聚歷代尤其是今人對不同書體不同書家作品（包括新出土書迹）的深入研究，以書體遞變爲縱軸，以書家風格爲橫綫，遴選了書法史上最優秀的書法作品彙編成一百冊，再現了中國書法史的輝煌。

爲了更方便讀者學習與品鑒，本套叢帖在文字疏解、藝術賞評諸方面做了全新的嘗試，使文字記載、釋義的屬性與書法藝術造型、審美的作用相輔相成，進一步拓展字帖的功能。同時，我們精選底本，併充分利用現代高度發展的印刷技術，精心校核，原色印刷，幾同真迹，這必將有益於臨習者更準確地體會與欣賞，以獲得學習的門徑。披覽全帙，思接千載，我們希望通過精心編撰、系統規模的出版工作，能爲當今書法藝術的弘揚和發展，起到綿薄的推進作用，以無愧祖宗留給我們的偉大遺産。

上海書畫出版社

簡介

張即之（一一八六—一二六三），宋代書家。字溫夫，號樗寮。曆陽（今安徽和縣）人。官至直秘閣。以能書聞名天下。書學米元章，而變以奇勁，有春花秋水之勢。金人尤寶重其翰墨。張即之大字小字皆佳，楷行兼工。一生書寫佛經尤多，工穩沉静，亦擅擘窠大字，不一時輒盡一幅絹。其正書棱角分明，而行草清勁圓和，風韻獨具。本冊所選其《大方廣佛華嚴經》（卷第十一）、《汪氏報本庵記》、《手札三種》、《杜甫戲韋偃爲雙松圖歌》皆其代表作，誠爲鑒賞與學習之上乘之作。所選作品現分別藏於遼寧省博物館、故宮博物院、臺北故宮博物院等處。

大方廣佛華嚴經（卷第十一）

大方廣佛華嚴經卷第十一

毗盧遮那品第六

尒時普賢菩薩復告大眾言諸佛子乃

往古世過世界微塵數劫復倍是數有

世界海名普門淨光明此世界海中有

大方廣佛華嚴經卷第十一。〈毗盧遮那品第六。〈尒時，普賢菩薩復告大眾言：『諸佛子，乃〈往古世，過世界微塵數劫，復倍是數，有〈世界海名普門净光明。此世界海中，有〈

《大方廣佛華嚴經》：又稱《華嚴經》，乃大乘佛教要典之一。

毗盧遮那：毗，遍；盧遮那，光照。原為太陽之意，象徵佛智之廣大無邊，乃歷經無量劫海之修習功德而得到之正覺。

世界海：華嚴宗用語。指十佛攝化的諸種世界。是『國土海』的對稱。華嚴宗以『果分不可說土』為國土海，即圓融自在不可言說的佛境界；以『因分可說土』為世界海，即因位菩薩所居、佛所教化之世界。

往古世：過去之世。

劫：佛教對於時間之觀念，以劫為基礎。

世界微塵數：像世界的微塵那樣多的數量。比喻極多。

世界名勝音依摩尼華網海住須彌山
微塵數世界而為眷屬其形正圓其地
具有無量莊嚴三百重衆寶樹輪圍山
所共圍繞一切寶雲而覆其上清淨無
垢光明照曜城邑宮殿如須彌山衣服

摩尼：梵語。為珠玉之總稱。一般傳說摩尼有消除災難、疾病，及澄清濁水、改變水色之德。凡意有所求，此珠皆能出之，故稱如意寶珠。華：通『花』，經典中多作『華』。

衆寶樹輪圍山：珍寶之山。山上遍佈各種珍寶所成的樹林，是極樂淨土之草木。

須彌山：古印度的世界觀，位於世界中心的一座山。

無垢：佛教語。謂清淨無垢染。多指心地潔淨。

世界名勝音，依摩尼華網海住，須彌山／微塵數世界而為眷屬，其形正圓，其地／具有無量莊嚴，三百重衆寶樹輪圍山／所共圍繞，一切寶雲而覆其上，清淨無／垢，光明照曜，城邑宮殿如須彌山，衣服

飲食隨念而至其劫名曰種種莊嚴諸

佛子彼勝音世界中有香水海名清淨

光明其海中有大華須彌山出現名華

焰普莊嚴幢十寶闌楯周帀圍繞於其

山上有一大林名摩尼華枝輪無量華

飲食隨念而至，其劫名曰種種莊嚴。諸／佛子，彼勝音世界中，有香水海，名清淨／光明。其海中，有大華須彌山出現，名華／焰普莊嚴幢，十寶闌楯周帀圍繞。於其／山上，有一大林，名摩尼華枝輪，無量華

十寶：泛指諸種寶物。

闌楯：指建築物上的欄杆，縱者爲欄，
横者爲楯。

香水海：略稱香海。即注滿香水之大
海。佛教傳說，世界有九山八海，中央
是須彌山，其周圍爲八山八海所圍繞，
除第八海爲鹹水外，其他皆爲八功德
水，有清香之德，故稱香水海。

莊嚴：佛教語，本指佈列諸種衆寶、雜
花、寶蓋、幢、幡、瓔珞等，以裝飾嚴
淨道場或國土。

樓閣無量寶臺觀周迴布列無量妙香
幢無量寶山幢迴趣莊嚴無量寶芬
利華霉、敷榮無量香摩尼蓮華網周
帀垂布樂音和悅香雲照曜數各無量
不可紀趣有百萬億那由他城周帀圍

芬陀利華：意譯白蓮華。為白色睡蓮，此花雪白如銀，光亮奪目，甚香甚大，多生於阿耨達池，人間少見，莖長一尺餘，花色、形狀極類睡蓮。此花生於泥中而不爲泥所污染，故經論中每以之比喻佛性、法性之生於煩惱而不爲煩惱所污染。

迴：高遠。
那由他：數目字，相當於今天的億數。

寶臺：謂以珍寶嚴飾之臺閣。
寶山：珍寶累積之山。
敷榮：鮮花盛開。

不可紀極：不可勝數。

樓閣，無量寶臺觀，周迴布列，無量妙香〈幢，無量寶山幢，迴極莊嚴；無量寶芬陀〈利華，處處敷榮；無量香摩尼蓮華網，周〈帀垂布；樂音和悅，香雲照曜，數各無量，〈不可紀極；有百萬億那由他城，周帀圍〈

繞、種種眾生，於中止住。諸佛子，此林東
有一大城，名焰光明，人王所都，百萬億
那由他城周帀圍繞，清淨妙寶所共成
立，縱廣各有七千由旬，七寶爲郭，樓櫓、
卻敵悉皆崇麗，七重寶塹，香水盈滿優

卻敵：城牆上的防禦工事。

繞，種種眾生，於中止住。諸佛子，此林東〈有一大城，名焰光明，人王所都，百萬億〈那由他城周帀圍繞，清淨妙寶所共成〈立，縱廣各有七千由旬，七寶爲郭，樓櫓、〈卻敵悉皆崇麗，七重寶塹，香水盈滿，優

帀：同「匝」。

由旬：爲印度計算里程之單位。本指公牛掛軛行走一日之旅程。另據《大唐西域記》卷二載，一由旬指帝王一日行軍之路程。有關由旬之計數有各種不同說法，舊傳一由旬可換算爲我國之四十里。

所都：以此地爲都城。

清淨：離惡行之過失，離煩惱之垢染，云清淨。

妙寶：靈妙的珍寶。

七寶：佛教指七種珍寶。說法不一，如《法華經》以金、銀、琉璃、硨磲、瑪瑙、

樓櫓：古時軍中用以偵察、防禦或攻城的高臺。

塹：壕溝。

鉢羅華、波頭摩華、拘物頭華、芬陀利華，悉是眾寶；分布以爲嚴飾。寶多羅樹七重圍繞，宮殿樓閣悉寶莊嚴。種種妙網張施其上，塗香散華，芬瑩其中。有百萬億那由他門，悉寶莊嚴，一一門前

鉢羅華、波頭摩華、拘物頭華、芬陀利華，〈悉是眾寶，處處分布以爲嚴飾；寶多羅〉樹，七重圍繞，宮殿樓閣，悉寶莊嚴；種種〈妙網，張施其上，塗香散華，芬瑩其中；有〉百萬億那由他門，悉寶莊嚴；一一門前，〉

優鉢羅華：意譯作青蓮花。睡蓮之一種。

波頭摩華：意譯作赤蓮華、紅蓮華。其根莖肥大，可供食用，柄內之細絲可作燈心。印度自古以來視此花爲水生植物中最高貴之花。

拘物頭華：即赤蓮華，呈深朱色，香味獨特，非人間所有。又或譯作黃蓮華。

塗香：以香塗滿各處。

芬瑩：芬芳明潔。

多羅樹：椰科的常綠喬木名。似棕櫚樹。

各有四十九寶尸羅幢次萬行列復有

百萬億園林周币圍繞其中皆有種

雜香摩尼樹香周流普熏眾鳥和鳴聽

者歡悅此大城中所有居人靡不成就

業報神足乘空往来行同諸天心有所

各有四十九寶尸羅幢次第行列，復有〈百萬億園林周帀圍繞：其中皆有種種〈雜香、摩尼樹香，周流普熏；眾鳥和鳴，聽〉者歡悅。此大城中所有居人，靡不成就〉業報神足，乘空往來，行同諸天；心有所

尸羅幢：以寶玉所造之幢。幢：傘蓋、旌旗。或指刻着佛號、經咒的石柱。

諸天：佛教語。指護法眾天神。佛經言欲界有六天，色界之四禪有十八天，無色界之四處有四天，其他尚有日天、月天、韋馱天等諸天神，總稱之曰諸天。

業報：業因與果報。謂一切行為都有果報，善有善報，惡有惡報。

神足：即『神足通』。五通之一，又名神境智證通，心如意通。即身如其意，隨念即至，可在一想念間，十方無量國土都能同時到達，變化無窮。

迦樓羅：又稱金翅鳥。翅翮金色，兩翅相去三百三十六萬里。頸有如意珠，以龍爲食。爲八部眾之一。

阿修羅：六道之一，因其有天之福而無天之德，似天而非天，故又譯作非天。其容貌很醜陋，性好鬥，常與帝釋戰，國中男醜女美，宮殿在須彌山北，大海之下。

乾闥婆：在印度神話中，原是半神半人的天上樂師。善彈琴，作種種雅樂，悉皆能妙。又，印度人將幻現於空中之樓閣山川（即海市蜃樓）稱爲乾闥婆城。

欲，應念皆至。其城次南，有一天城，名樹～華莊嚴；其次右旋，有大龍城，名曰究竟；～次有夜叉城，名金剛勝妙幢；次有乾闥～婆城，名曰妙宮；次有阿修羅城，名曰寶～輪；次有迦樓羅城，名妙寶莊嚴；次有（緊那羅城，名遊戲快樂；次有摩睺羅城，名金剛幢；次有）梵～

欲應念皆至其城次南有一天城名樹
華莊嚴其次右旋有大龍城名曰究竟
次有夜叉城名金剛勝妙幢次有乾闥
婆城名曰妙宮次有阿修羅城名曰寶
輪次有迦樓羅城名妙寶莊嚴次有梵

天王城名種：妙莊嚴如是等百萬億

那由他數此一：城各有百萬億那由

他樓閣所共圍繞一：皆有無量莊嚴

諸佛子此寶華枝輪大林之中有一道

場名寶華徧照以眾大寶分布莊嚴摩

天王城，名種種妙莊嚴，如是等百萬億／那由他數。此一一城，各有百萬億那由／他樓閣所共圍繞，一一皆有無量莊嚴。／諸佛子，此寶華枝輪大林之中，有一道／場，名寶華遍照，以眾大寶分佈莊嚴，摩／

梵天王：指色界初禪天之大梵天。梵天王名尸棄，深信正法，每逢佛出世，必最先／來請佛轉法輪。又常侍佛之右邊，手持白拂。

那由他：數目字，相等於今天的億數。

道場：誦經禮拜的場所。

○一○

尼華輪遍滿開敷，然以香燈，具衆寶色／焰雲彌覆，光網普照，諸莊嚴具常出妙／寶，一切樂中恒奏雅音／摩尼寶王現菩／薩身，種種妙華周遍十方。其道場前，有／一大海，名香摩尼金剛，出大蓮華，名華／

焰：同「焰」。

然：通「燃」。

尼華輪徧滿開敷然以香燈具衆寶色

焰雲彌覆光網普照諸莊嚴具常出妙

寶一切樂中恒奏雅音摩尼寶王現菩

薩身種種妙華周徧十方其道場前有

一大海名香摩尼金剛出大蓮華名華

蘂燄輪其華廣大百億由旬莖葉須臺

皆是妙寶十不可說百千億那由他蓮

華所共圍繞常放光明恒出妙音周徧

十方諸佛子彼勝音世界最初劫中有

十須彌山微塵數如来出興於世其華

蘂焰輪。其華廣大百億由旬，莖葉須臺／皆是妙寶，十不可說百千億那由他蓮／華所共圍繞，常放光明，恒出妙音，周遍／十方。諸佛子，彼勝音世界，最初劫中，有／十須彌山微塵數如來出興於世。其第／

蘂：同『蕊』。

一佛号一切功德山須彌勝雲諸佛子
應知彼佛將出現時一百年前此摩尼
華枝輪大林中一切莊嚴周徧清淨所
謂出不思議寶燄雲發歎佛功德音演
無數佛音聲舒光佈網彌覆十方宮殿

樓閣互相照曜寶華光明騰聚成雲復

出妙音說一切衆生前世所行廣大善

根說三世一切諸佛名号說諸菩薩所

修願行究竟之道說諸如來轉妙法輪

種〻言辭現如是等莊嚴之相顯示如

来當出於世其世界中一切諸王見此
相故善根成熟悉欲見佛而来道場尒
時一切功德山須彌勝雲佛於其道場
大蓮華中忽然出現其身周普等真法
界一切佛刹皆示出生一切道場悉詣

佛刹：佛居住的國土、佛教化的國土。
『刹』有國土、塔、廟、寺等義。

周普：普遍，遍及。

真法界：法界之理體真如而絕虛妄，故稱
真法界。等真法界：平等真實的法界。
詣：前往的自謙詞，所至。

來當出於世。其世界中，一切諸王見此／相故，善根成熟，悉欲見佛而來道場。尒／時，一切功德山須彌勝雲佛，於其道場／大蓮華中忽然出現。其身周普等真法／界，一切佛刹皆示出生，一切道場悉詣

其所無邊妙色具足清淨一切世間無

能映奪具眾寶相一：分明一切宮殿

悉現其像一切眾主咸得目見無邊化

佛從其身出種：色光充滿世界如於

此清淨光明香水海華焰莊嚴幢須彌

其所，無邊妙色具足清凈，一切世間無〈能映奪〉，具眾寶相一一分明，一切宮殿〈悉現其像，一切眾生咸得目見，無邊化〈佛從其身出，種種色光充滿世界。如於〈此清凈光明香水海，華焰莊嚴幢須彌

色光：佛教語『心光』之對稱。指佛菩

薩色身所放之光明。

法界：佛教通常泛稱各種事物的現象及

其本質。

化佛：又作應化佛、變化佛。指佛的應

化之身。

〇二六

十佛剎微塵數：十個佛剎（佛土）所含的微塵數目。用於比喻數量多得亦不可測知。

卷屬：本指親近、順從者。此處指各種光明。

頂上，摩尼華枝輪大林中，出現其身，而／坐於座。其勝音世界，有六十八千億須／彌山頂，悉亦於彼現身而坐。尔時，彼佛／即於眉間放大光明，其光名發起一切／善根音，十佛剎微塵數光明而爲眷屬，

頂上摩尼華枝輪大林中出現其身而

坐於座其勝音世界有六十八千億須

彌山頂悉亦於彼現身而坐尓時彼佛

即於眉間放大光明其光名發起一切

善根音十佛剎微塵數光明而為眷屬

充滿一切十方國土若有衆生應可調
伏其光照觸即自開悟息諸惑熱裂諸
蓋網摧諸障山淨諸垢濁發大信解生
勝善根永離一切諸難恐怖滅除一切
身心苦惱起見佛心趣一切智時一切

充滿一切十方國土。若有衆生應可調〈伏〉,其光照觸,即自開悟,息諸惑熱,裂諸〈蓋網,摧諸障山,淨諸垢濁,發大信解〉,生〈勝善根,永離一切諸難恐怖,滅除一切〉身心苦惱,起見佛心,趣一切智。時,一切〈

蓋網:指煩惱之網。因煩惱覆障善心,故稱爲「蓋」。佛教說法有:貪欲蓋、嗔恚蓋、昏沉睡眠蓋、掉舉惡作蓋、疑蓋,合稱五蓋。

障山:煩惱之山。

趣:催生。

調伏:指內在之調和、控禦身、口、意三業,制伏諸惡行。

惑熱:泛指煩惱與欲望。惑:迷而不解之意,煩惱之別名。熱:謂貪瞋癡。

信解:對佛法心無疑慮,明見其理爲信解。

世間主并其眷屬無量百千蒙佛光明

所開覺故悉詣佛所頭面禮足諸佛子

彼焰光明大城中有王名喜見善慧統

領百萬億那由他城夫人采女三萬七

千人福吉祥為上首王子五百人大威

世間主，并其眷屬無量百千，蒙佛光明〈所開覺故，悉詣佛所，頭面禮足。諸佛子，〈彼焰光明大城中有王，名喜見善慧，統〉領百萬億那由他城，夫人〈采女三萬七〉千人，福吉祥為上首；王子五百人，大威〉

開覺：開示覺悟。

上首：即大眾之中位居最上者。

頭面禮足：以自身之頭面去頂禮尊者之足。此指佛教所行之大禮。
采女：泛指宮女。

見爲上首大威光太子有十千夫人妙

光爲上首大威光太子有十千夫人妙
見爲上首爾時大威光太子見佛光明
已以昔所脩善根力故即時證得十種
法門何謂爲十所謂證得一切諸佛功
德輪三昧證得一切佛法普門陀羅尼

光爲上首，大威光太子有十千夫人，妙〈見爲上首。爾時，大威光太子見佛光明〈已，以昔所修善根力故，即時證得十種〈法門。何謂爲十？所謂：證得一切諸佛功〈德輪三昧，證得一切佛法普門陀羅尼

法門：即佛法、教法。

三昧：意譯爲正定、定意、調直定、正
心行處等。即將心定於一處或一境的一
種安定狀態。

善根：謂人所以爲善之根性。善根指
身、口、意三業之善法而言，善能生妙
果，故謂之根。

陀：同『阤』。《玉篇》：『俗陀
字。』『陀羅尼：意譯總持、能持、能
遮。』指能將一切事物銘記在心而不忘，
遮蓋衆多惡法不使滋生的能力。

證得廣大方便藏般若波羅蜜證得調
伏一切眾生大莊嚴大慈證得普雲音
大悲證得生無邊功德最勝心大喜證
得如實覺悟一切法大捨證得廣大方
便平等藏大神通證得增長信解力大

證得廣大方便藏般若波羅蜜，證得調〈伏一切眾生大莊嚴大慈，證得普雲音〉大悲，證得生無邊功德最勝心大喜，證〈得如實覺悟一切法大捨，證得廣大方〉便平等藏大神通，證得增長信解力大〈

方便藏：謂以靈活方式因人施教，內涵一切佛法的真義。

般若波羅蜜：般若，意為智慧；波羅蜜，意為度或到彼岸。即照了諸法實相，而窮盡一切智慧之邊際，度生死此岸至涅槃彼岸之菩薩大慧。

最勝心：無上智慧覺悟之心。

神通：即依修禪定而得的無礙自在、超人間的、不可思議的能力。

願證得普入一切智光明辯才門介時

大威光太子獲得如是法光明已承佛

威力普觀大眾而說頌言

世尊坐道場清淨大光明譬如千日出

普照虛空界無量億千劫導師時乃現

願，證得普入一切智光明辯才門。爾時，〔大威光太子，獲得如是法光明已，承佛〔威〕力，普觀大眾而說頌言：〕『世尊坐道場，清淨大光明，譬如千日出，普照虛空界。無量億千劫，導師時乃現，

導師：即教化引導眾生入於佛道之聖
者。特指釋尊，或為佛、菩薩之通稱。
已：後，罷。

世尊：如來十號之一。即為世間所尊重
者之意，亦指世界中之最尊者。

佛今出世間　一切所瞻奉　汝觀佛光明

化佛難思議　一切宮殿中　寂然而正受

汝觀佛神通　毛孔出焰雲　照曜於世間

光明無有盡　汝應觀佛身　光網極清淨

現形等一切徧滿於十方　妙音遍世間

正受：又稱禪定。是佛教修行方法之
一。定心，離邪亂，謂之正；無念無
想，納法在心，謂之受。

正受：又稱禪定。是佛教修行方法之
一。定心，離邪亂，謂之正；無念無
想，納法在心，謂之受。

現形等一切：在一切世界中現平等之身。

化佛：佛的各種變化之身。

佛今出世間，一切所瞻奉。汝觀佛光明，
化佛難思議，一切宮殿中，寂然而正受。
汝觀佛神通，毛孔出焰雲，照曜於世間，
光明無有盡。汝應觀佛身，光網極清淨，
現形等一切，遍滿於十方。妙音遍世間，

聞者皆欣樂隨諸眾生語讚歎佛功德

世尊光所照眾生悉安樂有苦皆滅除

心生大歡喜觀諸菩薩眾十方来萃止

悉放摩尼雲現前稱讚佛道場出妙音

其音趣深遠能滅眾生苦此是佛神力

聞者皆欣樂，隨諸眾生語，讚歎佛功德。／世尊光所照，眾生悉安樂，有苦皆滅除，／心生大歡喜。觀諸菩薩眾，十方來萃止，／悉放摩尼雲，現前稱讚佛。道場出妙音，／其音極深遠，能滅眾生苦，此是佛神力。／

現前：來到跟前。

萃止：聚集。

一切咸恭敬　心生大歡喜共在世尊前

瞻仰於法王

諸佛子彼大威先太子說此頌時以佛

神力其聲普徧勝音世界時喜見善慧

王聞此頌巳心大歡喜觀諸眷屬而說

法王：釋迦牟尼的尊稱之一。

一切咸恭敬，心生大歡喜，共在世尊前，瞻仰於法王。」諸佛子，彼大威光太子說此頌時，以佛神力，其聲普遍勝音世界。時，喜見善慧王聞此頌巳，心大歡喜，觀諸眷屬而說

頌言

汝應速召集一切諸王衆王子及大臣
城邑宰官等普告諸城內疾應擊大鼓
共集所有人俱行往見佛一切四衢道
悉應鳴寶鐸妻子眷屬俱共往觀如來

頌言：〈『汝應速召集，一切諸王衆，〈王子及大臣，〈城邑宰官等。普告諸城內，疾應擊大鼓，〈共集所有人，俱行往見佛。一切四衢道，〈悉應鳴寶鐸，妻子眷屬俱，共往觀如來。

寶鐸：懸於堂塔之簷端的大鈴。

疾：快速，迅速。

四衢道：佛經中『四衢道』通常指苦、集、滅、道四諦。四諦，乃佛陀成道後，初轉法輪所說，為佛教基本教義，並為解脫生死所由之道。此處應指城內各街道。

嚴備：隊伍整齊莊嚴。

普雨妙衣服，巾馭汝寶乘：形容天空中降下各種美麗的衣服飾物，將車輛等都裝點起來。

寶乘：指寶車。

技樂：同「伎樂」。指歌舞奏樂。

嚴淨：莊嚴清淨。

一切諸城郭，宜令悉清淨，普建勝妙幢，／摩尼以嚴飾。寶帳羅眾網，技樂如雲布，／嚴備在虛空，處處令充滿。道路皆嚴淨，／普雨妙衣服，巾馭汝寶乘，與我同觀佛。／各各隨自力，普雨莊嚴具，一切如雲佈，／

一切諸城郭宜令悉清淨普建勝妙幢

摩尼以嚴飾寶帳羅眾網技樂如雲布

嚴備在虛空令充滿道路皆嚴淨

普雨妙衣服巾馭汝寶乘與我同觀佛

各各隨自力普雨莊嚴具一切如雲布

遍滿盡空中香燄蓮華盖半月寶瓔珞

及無數妙衣汝等皆應雨須彌香水海

上妙摩尼輪及清淨栴檀悉應雨滿空

眾寶華瓔珞莊嚴淨無垢及以摩尼燈

皆令在空住一切持向佛心生大歡喜

遍滿虛空中。香燄蓮華盖，半月寶瓔珞，及無數妙衣，汝等皆應雨。須彌香水海，上妙摩尼輪，及清淨栴檀，悉應雨滿空。眾寶華瓔珞，莊嚴淨無垢，及以摩尼燈，皆令在空住。一切持向佛，心生大歡喜，

栴檀：即檀香。

瓔珞：又作『纓絡』。由珠玉或花等編綴成之飾物。

妻子眷屬俱往見世所尊

尔時喜見善慧王與三萬七千夫人采

女俱福吉祥爲上首五百王子俱大威

光爲上首六萬大臣俱慧力爲上首如

是等七十七百千億那由他眾前後圍

繞，從焰光明大城出以王力故一切大
眾乘空而往諸供養具徧滿虛空至於
佛所頂禮佛足卻坐一面復有妙華城
善化幢天王與十億那由他眷屬俱復
有究竟大城淨光龍王與二十五億眷

繞，從焰光明大城出。

以王力故，一切大〈眾乘空而往，諸供養具遍滿虛空。至於〈佛所，頂禮佛足，卻坐一面。復有妙華城〈善化幢天王，與十億那由他眷屬俱；復〈有究竟大城淨光龍王，與二十五億〈眷

卻坐一面：靜坐在一側。

以王力故：藉助喜見善慧王的神威之力。

屬俱；復有金剛勝幢城猛健夜叉王，與〈七十七億眷屬俱；復有無垢城喜見乾〈闥婆王，與九十七億眷屬俱；復有妙輪〈城淨色思惟阿修羅王，與五十八億眷〈屬俱；復有妙莊嚴城十力行迦樓羅王，〈

屬俱復有金剛勝幢城猛健夜叉王與

七十七億眷屬俱復有無垢城喜見乾

闥婆王與九十七億眷屬俱復有妙輪

城淨色思惟阿修羅王與五十八億眷

屬俱復有妙莊嚴城十力行迦樓羅王

與九十九千眷屬俱復有遊戲快樂城

金剛德緊那羅王與十八億眷屬俱復

有金剛幢城寶稱幢摩睺羅伽王與三

億百千那由他眷屬俱復有淨妙莊嚴

城最勝梵王與十八億眷屬俱如是等

與九十九千眷屬俱；復有遊戲快樂城〈金剛德緊那羅王，與十八億眷屬俱；復〉有金剛幢城寶稱幢摩睺羅伽王，與三〈億百千那由他眷屬俱；復有淨妙莊嚴〉城最勝梵王，與十八億眷屬俱。如是等〈

緊那羅：八部衆之一。此神形貌似人，然頂有一角，人見而起疑，故譯爲疑人、疑神。

摩睺羅伽：八部衆之一。即大蟒神，其形人身而蛇首。

百萬億那由他大城中所有諸王并其
眷屬悉共往詣一切功德須彌勝雲如
来所頂禮佛足却坐一面時彼如来為
欲調伏諸眾主故於眾會道場海中說
普集一切三世佛自在法修多羅世界

修多羅：為一切佛法之總稱。

百萬億那由他大城中，所有諸王並其〈眷屬〉，悉共往詣一切功德須彌勝雲如〈來所〉，頂禮佛足，卻坐一面。時，彼如來為〈欲調伏諸眾生故，於眾會道場海中，說〉普集一切三世佛自在法修多羅，世界〈

微塵數脩多羅而爲眷屬隨眾生心悉

令獲益是時大威光菩薩聞是法巳即

獲一切功德須彌勝雲佛宿世所集法

海光明所謂得一切法聚平等三昧智

光明一切法悉入最初菩提心中住智

微塵數脩多羅而爲眷屬，隨眾生心悉〈令獲益。是時，大威光菩薩聞是法巳，即〉獲一切功德須彌勝雲佛宿世所集法〈海光明，所謂：得一切法聚平等三昧智〉光明，一切法悉入最初菩提心中住智〉

光明，十方法界普光明藏清净眼智光／明，觀察一切佛法大願海智光明，入無／邊功德海清净行智光明，趣向不退轉／大力速疾藏智光明，法界中無量變化／力出離輪智光明，決定入無量功德圓

不退轉：所修之功德善根愈增愈進，不／會退失轉變。

出離輪：出離輪廻之道。

光明　十方法界普光明藏清净眼智光

明觀察一切佛法大願海智光明入無

邊功德海清净行智光明趣向不退轉

大力速疾藏智光明法界中無量變化

力出離輪智光明決定入無量功德圓

滿海智光明了知一切佛決定解莊嚴

成就海智光明了知法界無邊佛現一

切衆生前神通海智光明了知一切佛

力無所畏法智光明尒時大威光菩薩

得如是無量智光明已承佛威力而說

滿海智光明，了知一切佛決定解莊嚴∕成就海智光明，了知法界無邊佛現一切衆生前神通海智光明，了知一切佛∕力、無所畏法智光明。尒時，大威光菩薩，得如是無量智光明已，承佛威力而說∕

頌言

我聞佛妙法而得智光明以是見世尊

往昔所行事一切所生處名号身差別

及供養於佛如是我咸見往昔諸佛所

一切皆承事無量劫修行嚴淨諸刹海

頌言：／『我聞佛妙法，而得智光明，以是見世尊，／往昔所行事。一切所生處，名号身差別，／及供養於佛，如是我咸見。往昔諸佛所，／一切皆承事，無量劫修行，嚴淨諸刹海。／

承事：受事。

刹海：全稱刹土大海。指十方世界而言。俗稱為宇宙。『刹』意為刹土、國土；『海』為大海之意。

捨施於自身廣大無涯際俯治最勝行

嚴淨諸刹海耳鼻頭手足及以諸宮殿

捨之無有量嚴淨諸刹海能於一一刹

億劫不思議俯習菩提行嚴淨諸刹海

普賢大願力一切佛海中俯行無量行

捨施於自身，廣大無涯際，修治最勝行，／嚴淨諸刹海。耳鼻頭手足，及以諸宮殿，／捨之無有量，嚴淨諸刹海。能於一一刹，／億劫不思議，修習菩提行，嚴淨諸刹海。／普賢大願力，一切佛海中，修行無量行，／

無有量：無數。

修治：修行。

嚴净諸剎海如因日光照還見於日輪
我以佛智光見佛所行道我觀佛剎海
清净大光明寂静證菩提法界悉周徧
我當如世尊廣净諸剎海以佛威神力
俯習菩提行

嚴净諸剎海。如因日光照，／還見於日輪，／我以佛智光，／見佛所行道。／我觀佛剎海，／清净大光明，／寂静證菩提，／法界悉周徧。／我當如世尊，／廣净諸剎海，／以佛威神力，／修習菩提行。』／

諸佛子時大威光菩薩以見一切功德
山須彌勝雲佛承事供養故於如來所
心得悟了爲一切世間顯示如來往昔
行海顯示往昔菩薩行方便顯示一切
佛功德海顯示普入一切法界清淨智

諸佛子，時大威光菩薩，以見一切功德〈山須彌勝雲佛承事供養故〉於如來所〈心得悟了，爲一切世間顯示如來往昔〈行海，顯示往昔菩薩行方便，顯示一切〈佛功德海，顯示普入一切法界清淨智〉

功德海：功德深廣如海。

方便：謂以身、口、意三業的化益，應
眾生之機而施行的化導方法。

清净智：無漏智。指證見真理，離一切
煩惱過非之智慧。

顯示一切道場中成佛自在力顯示佛

力無畏無差別智顯示普示現如來身

顯示不可思議佛神變顯示莊嚴無量

清淨佛土顯示普賢菩薩所有行願令

如須彌山微塵數眾主發菩提心佛剎

顯示一切道場中成佛自在力，顯示佛／力無畏、無差別智，顯示普示現如來身，／顯示不可思議佛神變，顯示莊嚴無量／清淨佛土，顯示普賢菩薩所有行願，令／如須彌山微塵數眾生發菩提心，佛剎／

成佛：指菩薩於多劫中滿足因行，完成自利、利他之德，而至究極之境界。

神變：教化眾生，佛、菩薩等以超人間之不可思議力（神通力），變現於外在之各

種形狀與動作。

行願：修行與誓願。

微塵數眾生成就如来清淨國土尒時

一切功德山須彌勝雲佛爲大威光菩

薩而說頌言

善哉大威光福藏廣名稱爲利衆主故

發趣菩提道汝獲智光明法界悉充徧

微塵數眾生成就如来清淨國土；尒時，〈一切功德山須彌勝雲佛，爲大威光菩〉薩而說頌言：〈『善哉大威光，福藏廣名稱，爲利衆生故，〉發趣菩提道。汝獲智光明，法界悉充徧，

發趣：發心求取。

福慧咸廣大當得深智海一剎中俯行

經於剎塵劫如汝見於我當獲如是智

非諸劣行者能知此方便獲大精進力

乃能淨剎海一一微塵中無量劫俯行

彼人乃能得莊嚴諸佛剎為一一眾主

福慧咸廣大，當得深智海。一剎中修行，〈經於剎塵劫，如汝見於我，當獲如是智。〈非諸劣行者，能知此方便，獲大精進力，〈乃能淨剎海。一一微塵中，無量劫修行，〈彼人乃能得，莊嚴諸佛剎。為一一眾生，〈

塵劫：塵點劫的略稱。如無數塵埃般，無從計量的長遠時間。

一一：每一，逐一。

一剎：一佛所教化的國土。『剎』就是國土的意思。通常一個三千大千世界稱為一剎。

精進：五力之一，精是純而不雜，進是天天有進步，沒有退步。

輪迴經劫海其心不疲懈當成世藥師

供養一一佛悉盡未來際心無暫疲猒

當成無上道三世一切佛當共滿汝願

一切佛會中汝身安住彼一切諸如來

誓願無有邊大智通達者能知此方便

輪迴經劫海，其心不疲懈，當成世導師。〈供養一一佛，悉盡未來際，心無暫疲猒，〈當成無上道。三世一切佛，當共滿汝願，〈一切佛會中，汝身安住彼。一切諸如來，〈誓願無有邊，大智通達者，能知此方便。〈

無上道：指最上無比大道之佛道。蓋如來所得之道，無有出其上者，故稱無上道。

盡未來際：謂窮盡無限未來之生涯、邊際。與無限同義。多用於發願之場合。

誓願：即發願起誓完成某一件事。

暫：同『暫』。

猒：同『厭』。

大光供養我，故獲大威力，令塵數眾生

成熟向菩提，諸俯普賢行，大名稱菩薩

莊嚴佛剎海法界普周徧

諸佛子汝等應知彼大莊嚴劫中有恒

河沙數小劫人壽命二小劫諸佛子彼

恒河沙：像恒河中的沙一樣多的數量。諸經中凡形容無法計算之數，多以『恒河沙』一詞爲喻。

小劫：佛教以『劫』爲時間單位。『小劫』形容比較短的時間。

大光供養我，故獲大威力，令塵數眾生，／成熟向菩提。諸修普賢行，大名稱菩薩，／莊嚴佛剎海，法界普周遍。』／諸佛子，汝等應知彼大莊嚴劫中，有恒／河沙數小劫，人壽命二小劫。諸佛子，彼／

一切功德須彌勝雲佛壽命五十億歲

彼佛滅度後有佛出世名波羅蜜善眼

莊嚴亦於彼摩尼華枝輪大林中而成

正覺尒時大威光童子見彼如來成等

正覺現神通力即得念佛三昧名無邊

一切功德須彌勝雲佛，壽命五十億歲。／彼佛滅度後，有佛出世，名波羅蜜善眼／莊嚴（王），亦於彼摩尼華枝輪大林中而成／正覺。尔時，大威光童子，見彼如來成等／正覺現神通力，即得念佛三昧，名無邊／

正覺：真正之覺悟。

滅度：謂命終證果，滅障度苦。即涅槃、圓寂，遷化之意。此謂永滅因果，開覺證果。

波羅蜜：即自生死迷界之此岸而至涅槃解脫之彼岸。

海藏：譬喻佛之說法。佛法如大海無美醜之別，亦不論有情、非情，一切盡包容其中，故以海藏喻之。

虛空：空界之別稱。六界之一。指一切諸法存在之場所、空間。

海藏門：即得陀羅尼，名大智力法淵：即〈得大慈，名普隨眾生調伏度脫：即得大〈悲，名遍覆一切境界雲：即得大喜，名一〈切佛功德海威力藏：即得大捨，名法性〈虛空平等清淨：即得般若波羅蜜，名自〈

陀羅尼：意譯總持、能持、能遮。可將一切事物（特別是佛的教義）銘記在心而不忘，遮蓋眾多惡法不使滋生的能力。

度脫：超越生死之苦，解脫煩惱。為得度解脫之略稱。即脫離三界流轉之境界，而達涅槃之彼岸。

海藏門即得陀羅屋名大智力法淵即

得大慈名普隨眾主調伏度脫即得大

悲名徧覆一切境界雲即得大喜名一

切佛功德海威力藏即得大捨名法性

虛空平等清淨即得般若波羅蜜名自

性離垢法界清淨身即得神通名無礙

光普隨現即得辯才名善入離垢淵即

得智光名一切佛法清淨藏如是等十

千法門皆得通達尔時大威光童子承

佛威力為諸眷屬而說頌言

性離垢法界清淨身：即得神通，名無礙\光普隨現；即得辯才，名善入離垢淵，即\得智光，名一切佛法清淨藏。如是等十\千法門皆得通達。尔時，大威光童子，承\佛威力，為諸眷屬而說頌言：\

辯才：佛教謂善於說法之才。

自性：即諸法各自具有真實不變、清純無雜之個性，稱為自性。

離垢：謂遠離煩惱之垢藏。

智光：指智慧之光。智慧能破無明之闇，故以光喻之。

不可思議億劫中

導世明師難一遇

此土眾生多善利

而今得見第二佛

佛身普放大光明

色相無邊極清淨

如雲充滿一切土

處稱揚佛功德

光明所照咸歡喜

眾生有苦悉除滅

各令恭敬起慈心

此是如來自在用

出不思議變化雲

放無量色光明網

十方國土皆充滿

此佛神通之所現

一一毛孔現光雲

普徧虛空發大音

所有幽冥靡不照

地獄眾苦咸令滅

各令恭敬起慈心，此是如來自在用。〈出不思議變化雲，放無量色光明網，〉十方國土皆充滿，此佛神通之所現。〈一一毛孔現光雲，普遍虛空發大音，〉所有幽冥靡不照，地獄眾苦咸令滅。

光雲：比喻佛光如雲一般廣被一切。

幽冥：幽暗無光的地府之獄。

如来妙音徧十方　一切言音咸具演

隨諸衆生宿善力　此是大師神變用

無量無邊大海衆　佛於其中皆出現

普轉無盡妙法輪　調伏一切諸衆主

佛神通力無有邊　一切刹中皆出現

如來妙音遍十方，一切言音咸具演，／隨諸衆生宿善力，此是大師神變用。／無量無邊大海衆，佛於其中皆出現，／普轉無盡妙法輪，調伏一切諸衆生。／佛神通力無有邊，一切刹中皆出現，／

善逝如是智無礙　爲利衆主成正覺

汝等應生歡喜心　踊躍愛樂極尊重

我當與汝同詣彼　若見如來衆苦滅

發心迴向趣菩提　慈念一切諸衆主

悉住普賢廣大願　當如法王得自在

善逝如是智無礙，爲利衆生成正覺。／汝等應生歡喜心，踊躍愛樂極尊重，／我當與汝同詣彼，若見如來衆苦滅。／發心迴向趣菩提，慈念一切諸衆生，／悉住普賢廣大願，當如法王得自在。」

善逝：爲佛十號之一。十號之中，第一爲如來，第五爲善逝。如來，即乘如實之道，而善來此娑婆世界之義；善逝，即如實去往彼岸，不再没於生死海之義。

迴向：謂迴轉自己的功德，趨向衆生和佛果。

愛樂：愛悦，喜愛。

諸佛子，大威光童子說此頌時，以佛神／力，其聲無礙，一切世界皆悉得聞，無量／衆生發菩提心。時，大威光王子，與其父／母，幷諸眷屬，及無量百千億那由他衆／生，前後圍繞，寶蓋如雲徧覆虛空，共詣／

諸佛子大威光童子說此頌時以佛神

力其聲無礙一切世界皆悉得聞無量

衆生發菩提心時大威光王子與其父

母幷諸眷屬及無量百千億那由他衆

生前後圍繞寶蓋如雲徧覆虛空共詣

波羅蜜善眼莊嚴王如來所其佛爲說

法界體性清淨莊嚴脩多羅世界海微

塵等脩多羅而爲眷屬彼諸大衆聞此

經已得清淨智名入一切淨方便得於

地名離垢光明得波羅蜜輪名示現一

波羅蜜善眼莊嚴王如來所。

其佛爲說〈法界體性清淨莊嚴脩多羅，世界海微〉塵等脩多羅而爲眷屬。彼諸大衆聞此〈經已，得清淨智，名入一切淨方便；得於〉地，名離垢光明；得波羅蜜輪，名示現一

體性：物之實質爲體，體之無改爲性。

修多羅：一切佛法之總稱。

切世間愛樂莊嚴得增廣行輪名普入

一切剎土無邊光明清淨見得趣向行

輪名離垢福德雲光明幢得隨入證輪

名一切法海廣大光明得轉深發趣行

名大智莊嚴得灌頂智慧海名無功用

切世間愛樂莊嚴；得增廣行輪，名普入〈一切剎土無邊光明清淨見；得趣向行〉輪，名離垢福德雲光明幢；得隨入證輪，〈名一切法海廣大光明；得轉深發趣行，〉名大智莊嚴；得灌頂智慧海，名無功用〉

灌頂：即以水灌於頭頂，受灌者即獲晉升一定地位之儀式。原為古代印度帝王即位及立太子之一種儀式，國師以四大海之水灌其頭頂，表示祝福。

無功用：即不加造作，自然之作用也。

俯趣妙見得顯了大光明名如來功德

海相光影徧照得出生願力清淨智名

無量願力信解藏時彼佛爲大威光菩

薩而說頌言

善哉功德智慧海　發心趣向大菩提

修極妙見：得顯了大光明，名如來功德／海相光影遍照，得出生願力清淨智，名／無量願力信解藏。時，彼佛爲大威光菩／薩而說頌言：／「善哉功德智慧海，發心趣向大菩提，／

願力：誓願的力量。指善願功德之力。

汝當得佛不思議

汝已出生大智海

當以難思妙方便

已見諸佛功德雲

諸波羅蜜方便海

普為眾生作依處

悉能徧了一切法

入佛無盡所行境

已入無盡智慧地

大名稱者當滿足

汝當得佛不思議，普為眾生作依處。〈汝已出生大智海，悉能徧了一切法，〈當以難思妙方便，入佛無盡所行境。〈已見諸佛功德雲，已入無盡智慧地，〈諸波羅蜜方便海，大名稱者當滿足。〉

已得方便總持門　及以無盡辯才門

種種行願皆修習　當成無等大智慧

汝已出生諸願海　汝已入於三昧海

當具種種大神通　不可思議諸佛法

究竟法界不思議　廣大深心已清淨

已得方便總持門，及以無盡辯才門，〈種種行願皆修習，當成無等大智慧。〉汝已出生諸願海，汝已入於三昧海，〈當具種種大神通，不可思議諸佛法。〉究竟法界不思議，廣大深心已清淨，

總持門：總持之法門。即能總攝憶持無量佛法而不忘失之念慧力。有法、義、咒、忍等四種總持。

普見十方一切佛
離垢莊嚴眾剎海

汝已入我菩提行
昔時本事方便海

如我修行所淨治
如是妙行汝皆悟

我於無量一一剎
種種供養諸佛海

如彼修行所得果
如是莊嚴汝咸見

普見十方一切佛，離垢莊嚴眾剎海。／汝已入我菩提行，昔時本事方便海，／如我修行所淨治，如是妙行汝皆悟。／我於無量一一剎，種種供養諸佛海，／如彼修行所得果，如是莊嚴汝咸見。／

廣大劫海無有盡　一切剎中俯淨行

堅固誓願不可思　當得如來此神力

諸佛供養盡無餘　國土莊嚴悉清淨

一切劫中俯妙行　汝當成佛大功德

諸佛子波羅蜜善眼莊嚴王如來入涅

廣大劫海無有盡，一切剎中修淨行，／堅固誓願不可思，當得如來此神力。／諸佛供養盡無餘，國土莊嚴悉清淨，／一切劫中修妙行，汝當成佛大功德。／諸佛子，波羅蜜善眼莊嚴王如來入涅

槃巳，喜見善慧王尋亦去世，大威光童〈子受轉輪王位。彼摩尼華枝輪大林中〈第三如來出現於世，名最勝功德海。時，〈大威光轉輪聖王，見彼如來成佛之相，〈與其眷屬，及四兵衆，城邑聚落一切人〈

槃巳喜見善慧王尋亦去世大威光童

子受轉輪王位彼摩尼華枝輪大林中

第三如來出現於世名最勝功德海時

大威光轉輪聖王見彼如來成佛之相

與其眷屬及四兵衆城邑聚落一切人

民弁持七寶俱往佛所以一切香摩尼

莊嚴大樓閣奉上扵佛時彼如来扵其

林中說菩薩普眼光明行俯多羅世界

微塵數俯多羅而為眷屬尒時大威光

菩薩聞此法巳得三昧名大福德普光

民，並持七寶，俱往佛所，以一切香摩尼〈莊嚴大樓閣奉上於佛。時，彼如来於其〈林中，說菩薩普眼光明行修多羅，世界〈微塵數修多羅而爲眷屬。尒時，大威光〈菩薩，聞此法巳，得三昧，名大福德普光〈

普眼：觀世音之慈眼普觀一切衆生謂之普眼。

愍念：憐憫。

明，得此三昧故，悉能了知一切菩薩、一切衆生，過、現、未來，福、非福海。時，彼佛爲大威光菩薩而說頌言：『善哉福德大威光，汝等今來至我所，愍念一切衆生海，發勝菩提大願心。

明得此三昧故悉能了知一切菩薩一
切衆生過現未來福非福海時彼佛爲
大威光菩薩而說頌言
善哉福德大威光　　汝等今來至我所
愍念一切衆生海　　發勝菩提大願心

汝爲一切苦眾生 起大悲心令解脫

當作群迷所依怙 是名菩薩方便行

若有菩薩能堅固 俯諸勝行無猒怠

最勝最上無礙解 如是妙智彼當得

福德光者福幢者 福德處者福海者

汝爲一切苦眾生，起大悲心令解脫，當作群迷所依怙，是名菩薩方便行。若有菩薩能堅固，修諸勝行無猒怠，最勝最上無礙解，如是妙智彼當得。福德光者福幢者，福德處者福海者，

依怙：即依恃之意。佛教中，專指眾生因貪瞋等無明纏身，造作各種惡業，而墮於輪迴之中，須仰賴佛、菩薩之慈心悲願，予以濟度，力能出離苦厄，故稱爲依怙。

猒怠：厭倦，懈怠。

方便行：謂施行靈活的方式濟度眾生。

普賢菩薩所有願

是汝大光能趣入

汝能以此廣大願

入不思議諸佛海

諸佛福海無有邊

汝以妙解皆能見

汝於十方國土中

悉見無量無邊佛

彼佛往昔諸行海

如是一切汝咸見

福海：厚福無邊，如海一般廣大。

諸行海：泛指過去的一切善行。

妙解：精湛的理解、知識。

趣入：包涵，攝入。

普賢菩薩所有願，是汝大光能趣入。〈汝能以此廣大願，入不思議諸佛海，〉諸佛福海無有邊，汝以妙解皆能見。〈汝於十方國土中，悉見無量無邊佛，〉彼佛往昔諸行海，如是一切汝咸見。〉

若有住此方便海　必得入於智地中

此是隨順諸佛學　決定當成一切智

汝於一切刹海中　微塵劫海修諸行

一切如来諸行海　汝皆學已當成佛

如汝所見十方中　一切刹海極嚴淨

若有住此方便海，必得入于智地中，〈此是隨順諸佛學，決定當成一切智。〉汝於一切刹海中，微塵劫海修諸行，〈一切如來諸行海，汝皆學已當成佛。〉如汝所見十方中，一切刹海極嚴淨，〈

隨順：謂隨從他人之意而不拂逆。

汝剎嚴淨亦如是

無邊願者所當得

今此道場眾會海

皆入普賢廣大乘

無邊國土一一中

以諸願力能圓滿

聞汝願已生欣樂

發心迴向趣菩提

悉入修行經劫海

普賢菩薩一切行

諸佛子彼摩尼華枝輪大林中復有佛

出号名稱普聞蓮華眼幢是時大威光

於此命終生須彌山上寂靜寶宮天城

中為大天王名離垢福德幢共諸天衆

俱詣佛所雨寶華雲以為供養時彼如

来爲說廣大方便普門徧照修多羅世

界海微塵數修多羅而爲眷屬時天王

衆聞此經巳得三昧名普門歡喜藏以

三昧力帳入一切法實相海獲是益巳

従道場出還歸本處

来爲說廣大方便普門遍照修多羅，世／界海微塵數修多羅而爲眷屬。時，天王／衆聞此經巳，得三昧，名普門歡喜藏；以／三昧力，能入一切法實相海．獲是益巳，／従道場出，還歸本處。

實相：指宇宙事物的真相或本然狀態。

大方廣佛華嚴經卷第十一

汪氏報本庵記

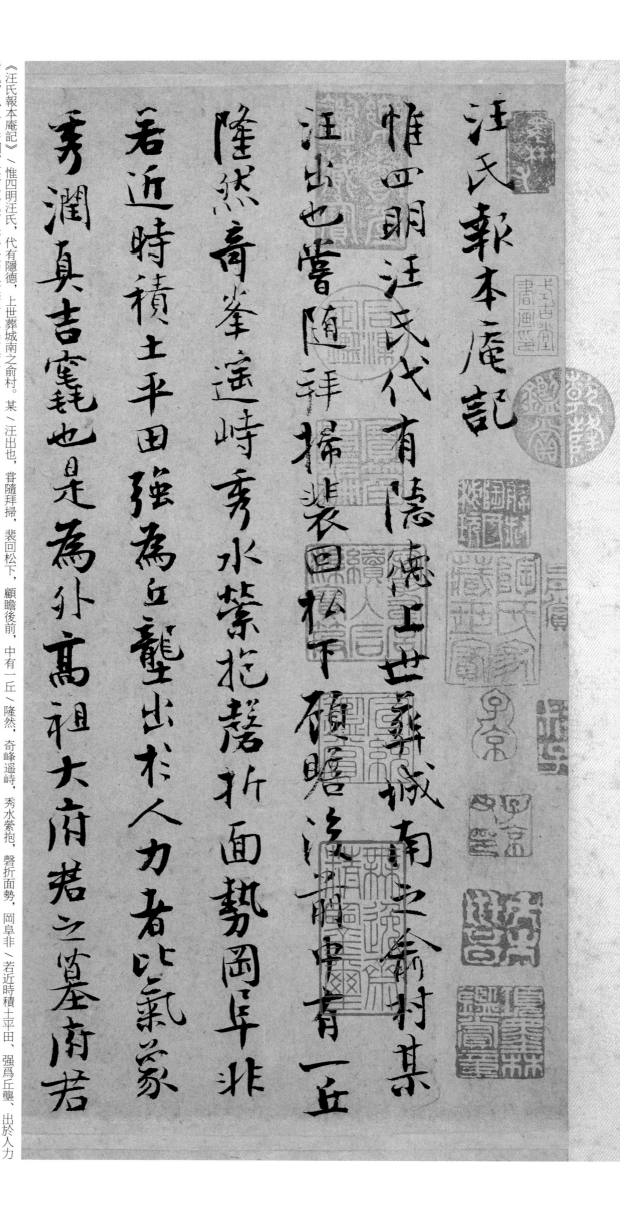

汪氏報本庵記

惟四明汪氏，代有隱德，上世葬城南之俞村其

汪出也嘗隨拜掃裝回松下顧瞻後前一丘

隆然奇峯遙峙秀水縈抱磬折面勢岡阜非

若近時積土平田強為丘壟出於人力者比氣象

秀潤真吉窀也是為外高祖太府君之塋南君

《汪氏報本庵記》、惟四明汪氏，代有隱德，上世葬城南之俞村。某〉汪出也，嘗隨拜掃，裝回松下，顧瞻後前，中有一丘〉隆然，奇峰遙峙，秀水縈抱，磬折面勢，岡阜非〉若近時積土平田、強為丘壟、出於人力者比，氣象〉秀潤、真吉窀也。是為外高祖太府君之墓。府君〉

《汪氏報本庵記》：此文原為宋樓鑰所撰，見於樓鑰《攻媿集》卷六十。汪氏是樓鑰的外祖家，張即之書此文用意何在，有待考查。據啟功、徐邦達等人考證，此卷為張即之所書真跡。

隱德：施德於人而不為人所知，謂之「隱德」。

裝回：彷徨，徘徊。

磬折：形態曲折如磬。《周禮·考工記·輈人》：「為皋鼓，長尋有四尺，鼓四尺，倨句，磬折。」鄭玄注：「磬折，中曲之，不參正也。」

面勢：形勢。

吉窀：風水吉利的墓穴。

以才選爲吏，古君子也。終身掌法，一郡稱平，范文／正公、王荆公皆以士人待之。我高祖正議先生爲之堂／銘，蓋積德之尤著者。是生正奉四先生，而汪氏之／衣冠始於此。某生長外家，逮事外祖少師二十／餘年，親見孝友之懿，奉墳墓尤謹，遇忌日，必躬／至墓下爲薦羞之禮，遂爲汪氏家法。仲舅尚書／恪遵先志，不敢少怠，而增潤色焉。

薦羞：祭祀時供奉的美味食品。

恪遵：謹遵。

以才選爲吏古君子也終身掌法一郡稱平范文

正公王荆公皆以士人待之我高祖正議先生爲之堂

銘蓋積德之尤著者是生正奉四先生而汪氏之

衣冠始於此其生長外家逮事外祖少師二十

餘年親見孝友之懿奉墳墓尤謹遇忌日必躬

至墓下爲薦羞之禮遂爲汪氏家法仲舅尚書

恪遵先志不敢少怠而增潤色焉俞村之三墓始於

大一府君，其子若孫葬於左右者凡十餘所，迨今一百七十餘載矣。冢舍三易，歲久易圮，仲舅投閒既久，度不可支吾，乃營基於松楸之東，輟費於伏臘之餘，鳩工兩月而告成。為堂三間，後出一間，併為修祀之地。前為軒，如堂之數，可以聚族列拜。兩、廡凡六楹，前又為門及享亭，奉神座於東室。＼清明必合而祭者，凡數十人列於其次，規劃纖悉，一一

圮：塌壞。

投閒：謂置身於清閒境地。指賦閒。

支吾：苟且維持。

鳩工：鳩集工匠。

兩廡：東西兩廡。

奉神座於東室：此句原應為「以淳熙十二年三月二日奉神座於堂之東室」，此年款現已被挖改移於卷末，併添「即」字。詳見徐邦達《釋張即之書〈報本庵記〉被挖改之謎》，載《文物》一九八三年第六期。

大一府君其子若孫葬於左右者凡十餘所迨今
百七十餘載矣家舍三易歲久易圮仲舅投閒既
久度不可支吾乃營基於松楸之東輟費於伏臘
之餘鳩工兩月而吾成為堂三間後出一間併為
無凡六楹前又為門及享亭奉神座于東室
清明必合而祭者凡數十人列于其次規畫纖悉

親授以板為障而平其前祀則取以陳祭器臨事

可不移而辦下至庖湢圂不備具靡錢五十萬一

力為之瞻塋舊有田初出於諸院其子孫間有生

計凋落視為己業而私售者久不能制於是積

累細微益以俸入以元直取之用供僧徒歲仍例

卷命族人迭掌祀事其蓋用則分任其責且為

出穀以助它日尚將益之庵成未有名夢中若有

親授。以板為障，而平其前，祀則取以陳祭器，臨事可不移而辦。下至庖湢圂不備具，靡錢五十萬，一力為之。瞻塋舊有田，初出於諸院，其子孫間有生，計凋落，視為已業而私售者久不能制，於是積累細微，益以俸入，以元直取之。庵成，未有名，夢中若有

不移而辦：不費時間，立刻辦成。

庖湢：廚房和浴室。

瞻塋：供給墳祭祀所需的費用。

元直：原來的價錢。

告以報本者公為之怳然遂以名之正奉始卜葬西

山少師兄弟皆徙仲舅大為墓阡甲於鄉里又以外祖

母福國之先壟在奉川桃花奧王氏既不振亦為賈

田建屋以奉香火兀其先冢域重是之所不備可

傳遠矣某既得歸日侍函丈一日顧其道始末使記

其詳以詔子孫惟我舅氏克振家聲克紹前人其

燕後葉庵之落成時年六十有八矣誠孝不衰而

告以『報本』者，公為之怳然，遂以名之。正奉始卜葬西
（之）山，少師兄弟皆徙，仲舅大為墓阡，甲於鄉里，又以外祖
母福國之先壟在奉川桃花奧，王氏既不振，亦為賈
田建屋以奉香火。兀其先冢域重是之，所不備，可以
傳遠矣。某既得歸，日侍函丈，一日顧其道始末，使記
其詳，以詔子孫。惟我舅氏，克振家聲，克紹前人，其
燕後葉。庵之落成，時年六十有八矣。誠孝不衰而

函丈：亦作『函杖』。《禮記·曲禮上》：『若非飲食之客，則布席，席間函丈。』鄭玄注：『謂講問宜相對容丈，足以指畫也。』原謂講學者與聽講者坐席之間相距一丈。後用以指講學的坐席。

又精力絕人克勤小物壯者有所不逮皆可以爲人

子法遂謹書之後人能不隆少師尚書之意汪氏

之興、殆未艾也

淳熙十二年三月二日即之志

又精力絕人，克勤小物，壯者有所不逮，皆可以爲人子法。遂謹書之，後人能不隆少師、尚書之意，汪氏〉之興殆未艾也！〈淳熙十二年三月二日即之志。

克勤：謂能勤勞。《書·蔡仲之命》：『克勤無怠，以垂憲乃後。』

右宋張即之書報本庵記即之字溫夫別號樗寮叅政孝伯之子仕終
太子太傅直秘閣應陽縣開國男其書當時兩重完額有國時每重贖
其蹟史稱即之博學有義行而袁文清師友淵源錄亦言即之脩潔喜
校書經史皆手定善本語乾道馮熙事先後不異史官書嚴其名按皇
宋書錄即之安國之後甚能傳其家學安國名孝祥仕終顯謨閣學士
所謂于湖先生孝伯之兄即之伯父也其書師顏魯公嘗為高宗所
稱即之稍變而刻急遂自名家然安國僅年三十有八而即之八十餘
歲咸淳間猶存故世知有樗寮而于湖書鮮稱之者余每見即之好用
禿筆今觀此書骨力健勁精采煥發大顙安國所書盧坦河南尉碑豈
所謂傳其家學者邪誠不易得也吾友湯君子重出示遂跋其大畧如此
嘉靖乙未八月文徵明書

宋張即之真行書汪氏報本庵記
明項子京珍祕
其値
金

手札三種

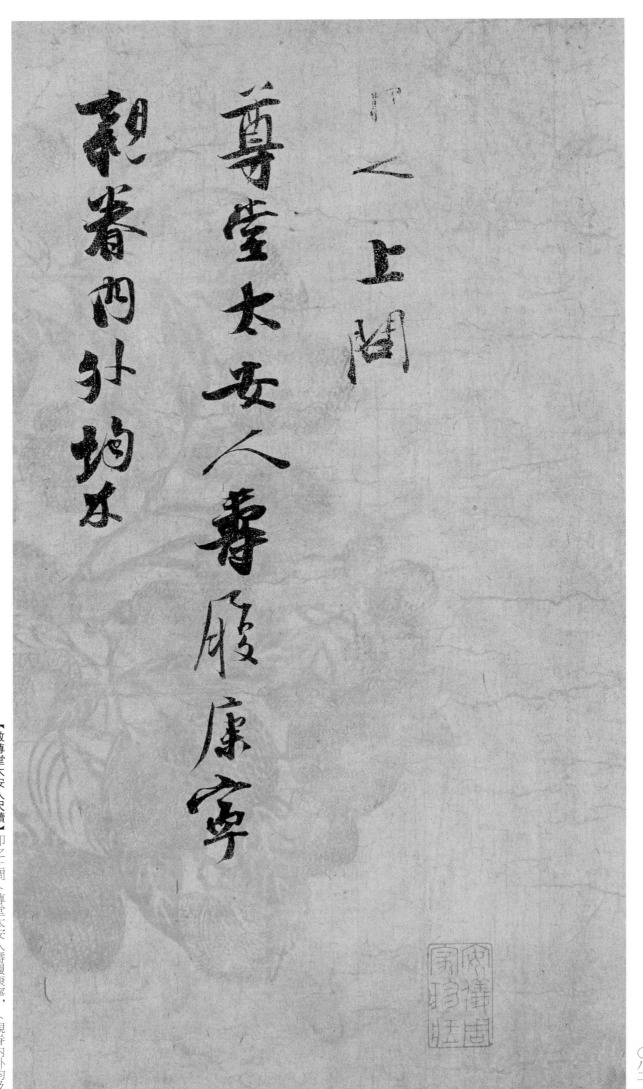

即之上問

尊堂太安人壽履康寧

親眷内外均本

尊堂：對他人母親的敬稱。

太安人：封建時代命婦的一種封號。宋代自朝奉郎以上，其妻封安人。如系封與其母或祖母，則稱太安人。

【致尊堂太安人尺牘】即之上問〈尊堂太安人壽履康寧，〉親眷内外均及〈

殊祉。小兒率婦孫以下列拜長倩。婦
有微贄，不敢以寒陋廢禮，一笑領略，幸甚！色線翠小橦各小掩併附

殊祉：十分的吉慶福祉。
微贄：微薄的禮物。

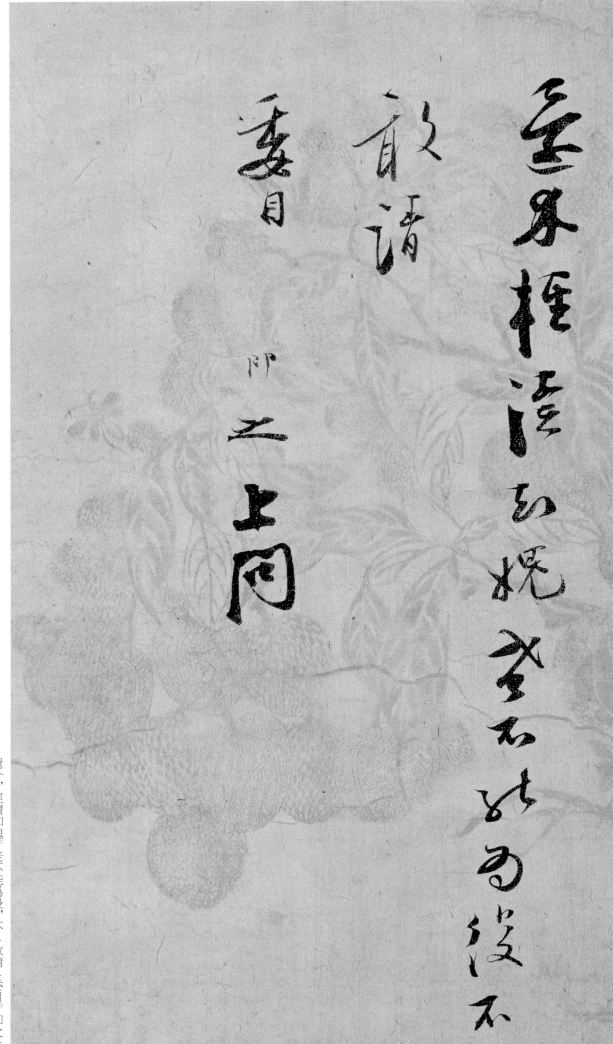

老不能爲役，不/敢請/委目。即之上問。

還介，輕瀆知媿。

媿：同『愧』。

野衣黄冠：古代指著帽之类。蜡祭时戴之。《礼记·郊特牲》｜黄衣黄冠而祭，息田夫也。野夫黄冠，草服也。｜郑玄注：「言祭以息民，服像其时物之色，季秋而草木黄落。」孔颖达疏：「黄冠是季秋之后草色之服。」后即借指农夫野老之服。

【致殿元学士】即之适闻，伏闻／从者来归，喜欲起舞，想见／太夫人慈颜之喜可掬也。野衣黄／冠，拥嬾残煨芋之火，不能呕／谒，已拜／

墜染將以

南珍

行李甫息肩

春蝃否及隖房

敬須

墜染，將以\南珍。\行李甫息肩，\眷軫首及尪劣，顧何以稱之，\敬須\

侍謝次。〈令弟賜翰已領。即之拜稟〉殿元學士尊親契兄台坐。〈染物甚佳。〉

染物：指印染的織物。宋周密《癸辛雜識別集‧銀花》：「遇寒暑，本房買些衣著及染物。」

即之伏蒙

台慈

寵賜

寶墨仰體

記軫之厚 即之 年来衰病日侵視聽久廢兩

【台慈帖】即之伏蒙／台慈，「寵賜／寶墨，仰體／記軫之厚。即之年來衰病日侵，視聽久廢。兩／

記軫：紀念。宋樓鑰《謝除宗正寺主簿啓》：『是何庸愚，首勞記軫，俾居制作之

地，得以周旋其間。』

月前忽得小府癃疾泛今未愈不容親具稟

謝之幅仰乞

台照

垂喻備悉昨來大字已曾納去若小字則目視茫茫

月前忽得小府癃疾，訖今未愈，不容親具稟／謝之幅。仰乞／台照，／垂喻備悉。昨來大字已曾納去，若小字則目視茫茫，

癃疾：衰弱疲病。宋孫奕《履齋示兒編・字說・集字二》：「《緗素雜記》云：「古／語有二聲合爲一字者……龍鍾切爲癃字，潦倒切爲老字，謂人之老羸癃疾者。」」

如隔煙霧屢不復何下筆矣切幸

加亮

右謹具申

呈

二月日中大夫直秘閣致仕張 即二 劉子

亮：見諒。

如隔煙霧，度不復可下筆矣，切幸／加亮。／右謹具申／呈。／二月日，中大夫直秘閣致仕張即之劄子。

杜甫戲韋偃爲雙松圖歌

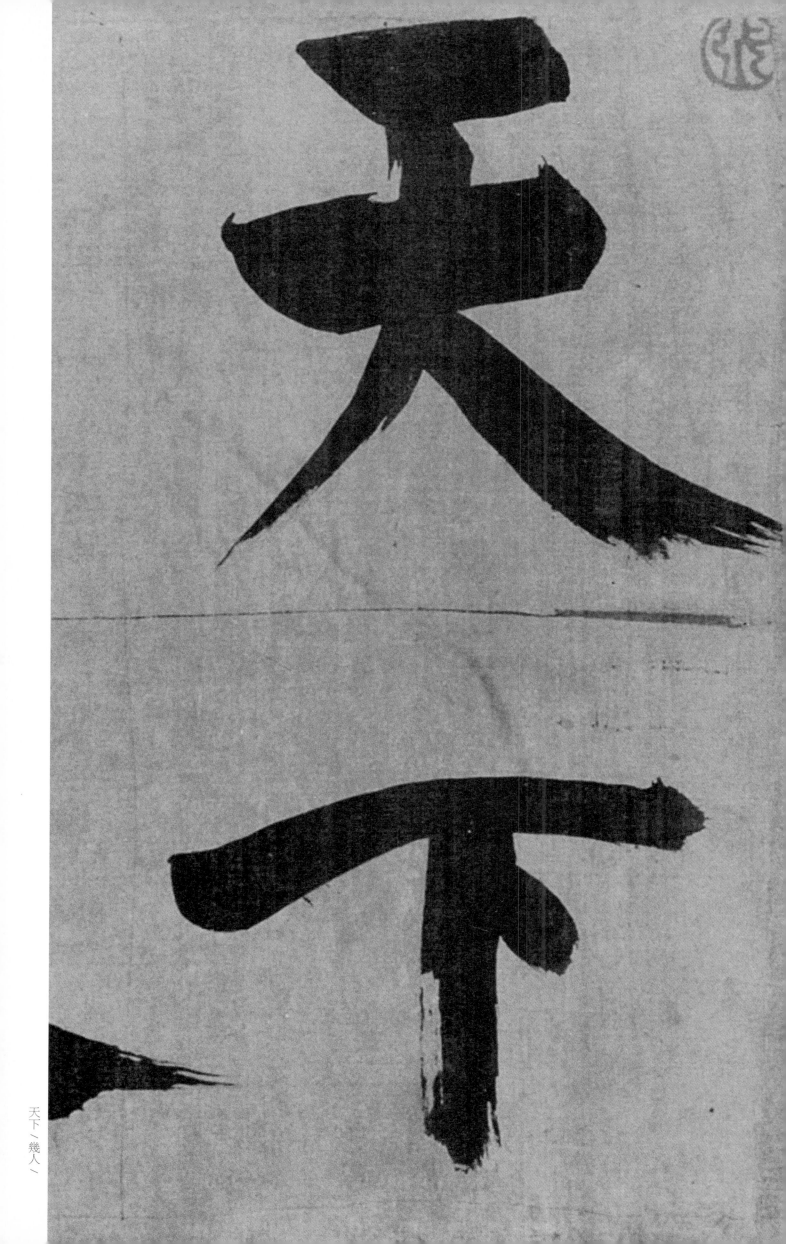

緣大

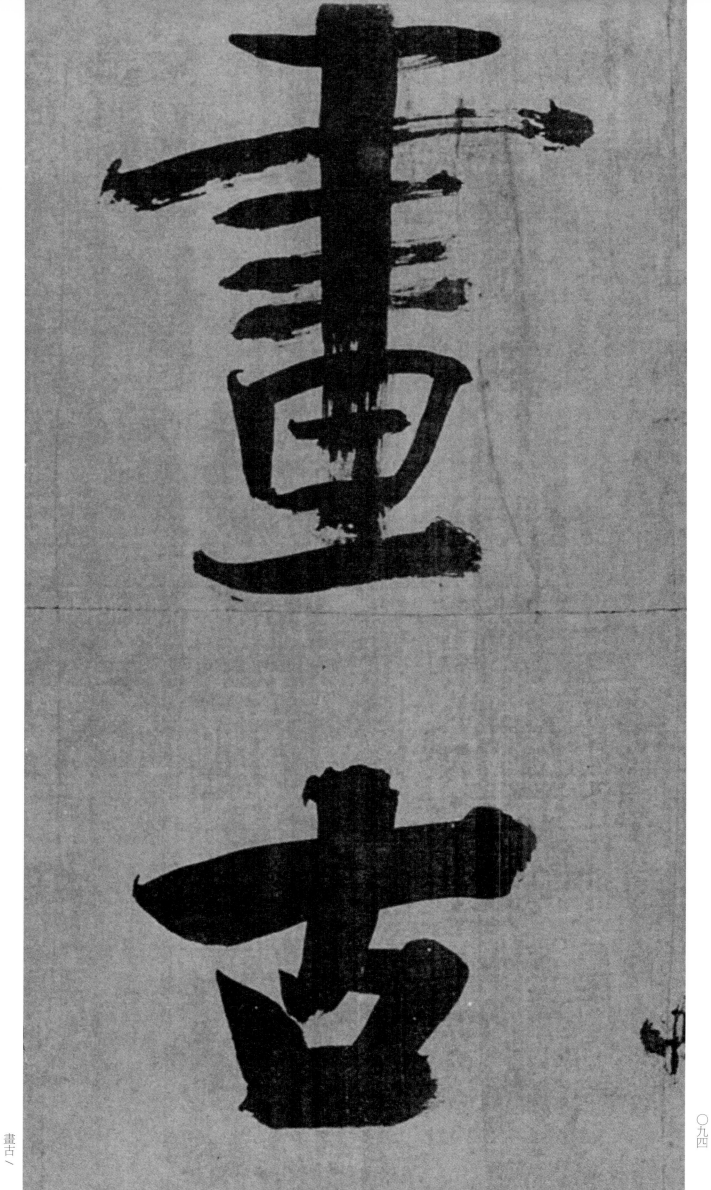

松畢

畢宏：唐代畫家，河南偃師人。天寶中官御史、左庶子。所作樹石奇古，擅名於代。

松·畢丿

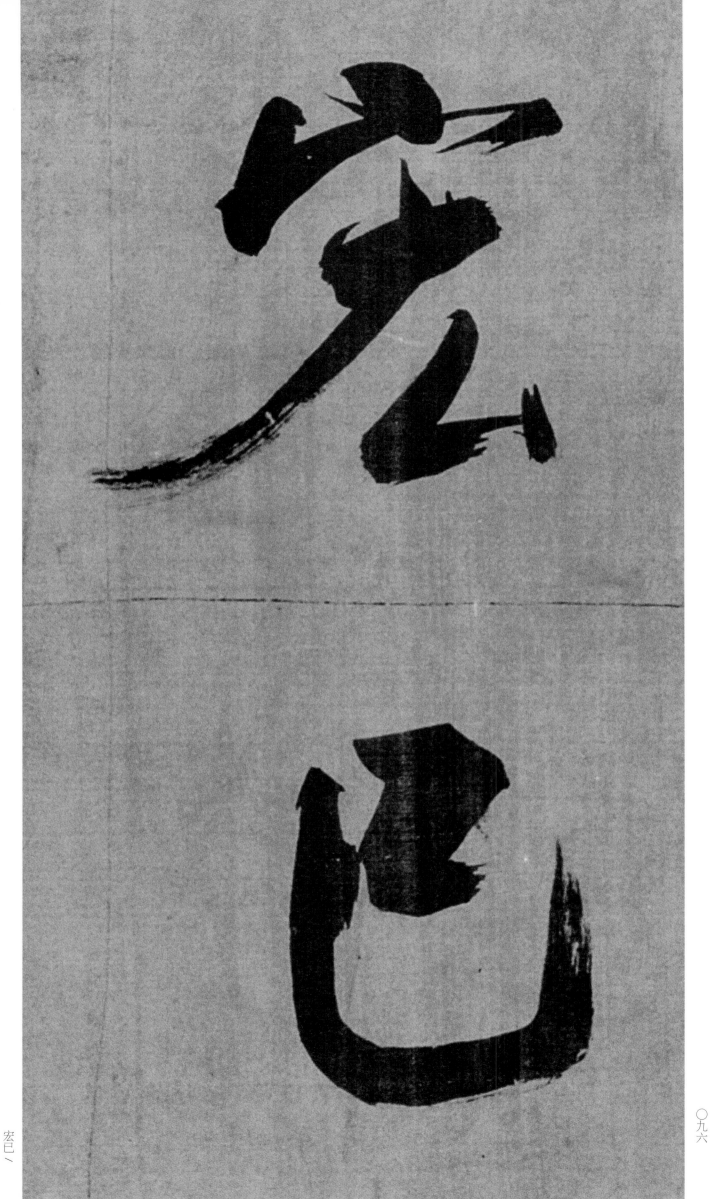

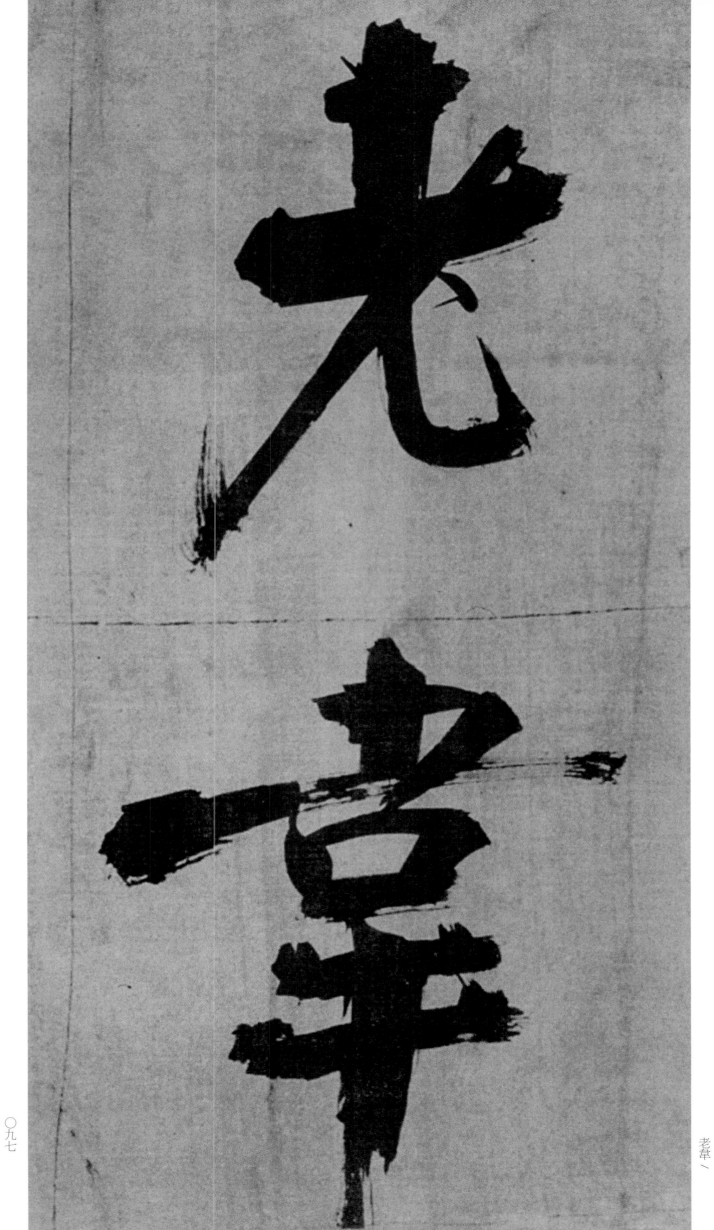

韋偃　亦作韋鷗。唐代畫家。京兆長安人。《歷代名畫記》稱其工山水、高僧奇士、老松異石、筆力勁健、屈棉高舉。

老韋／

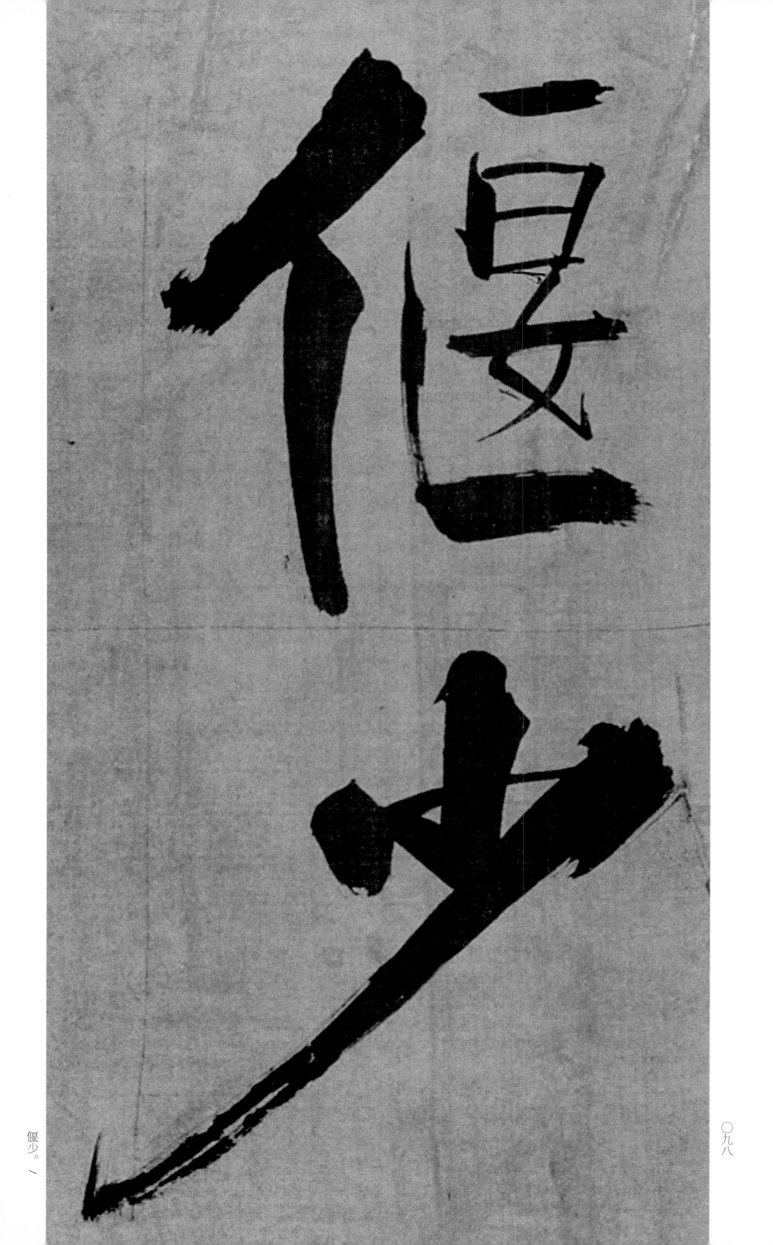

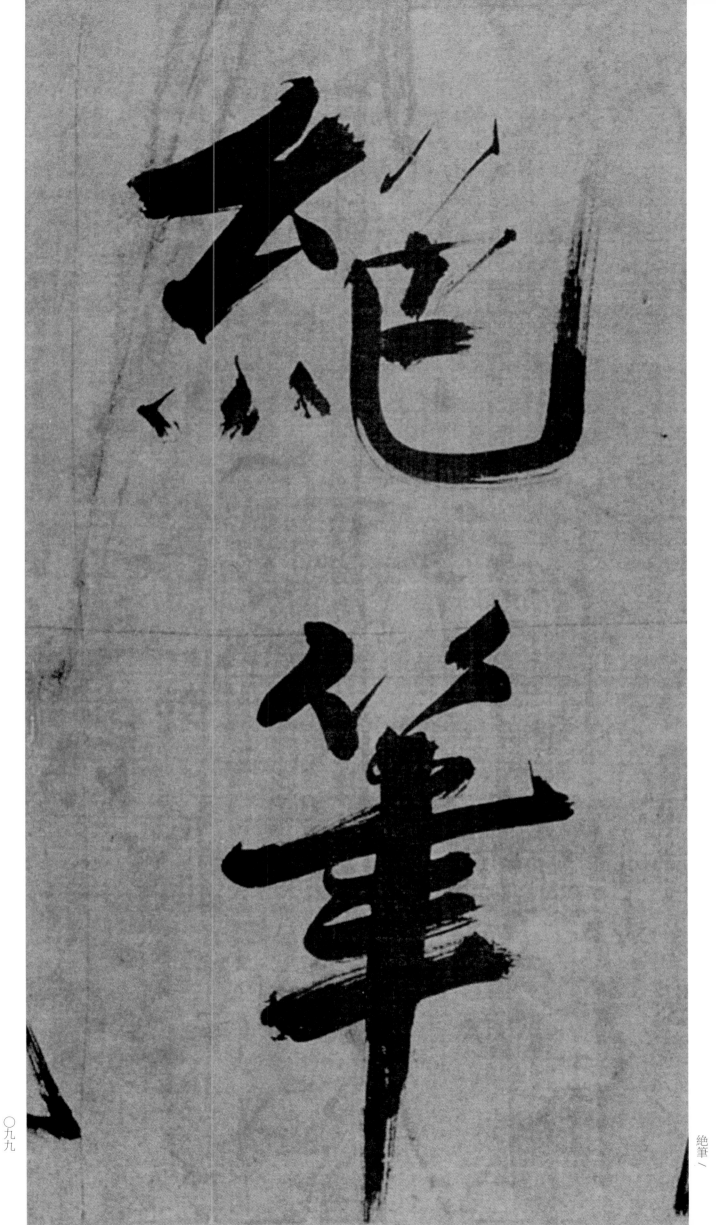

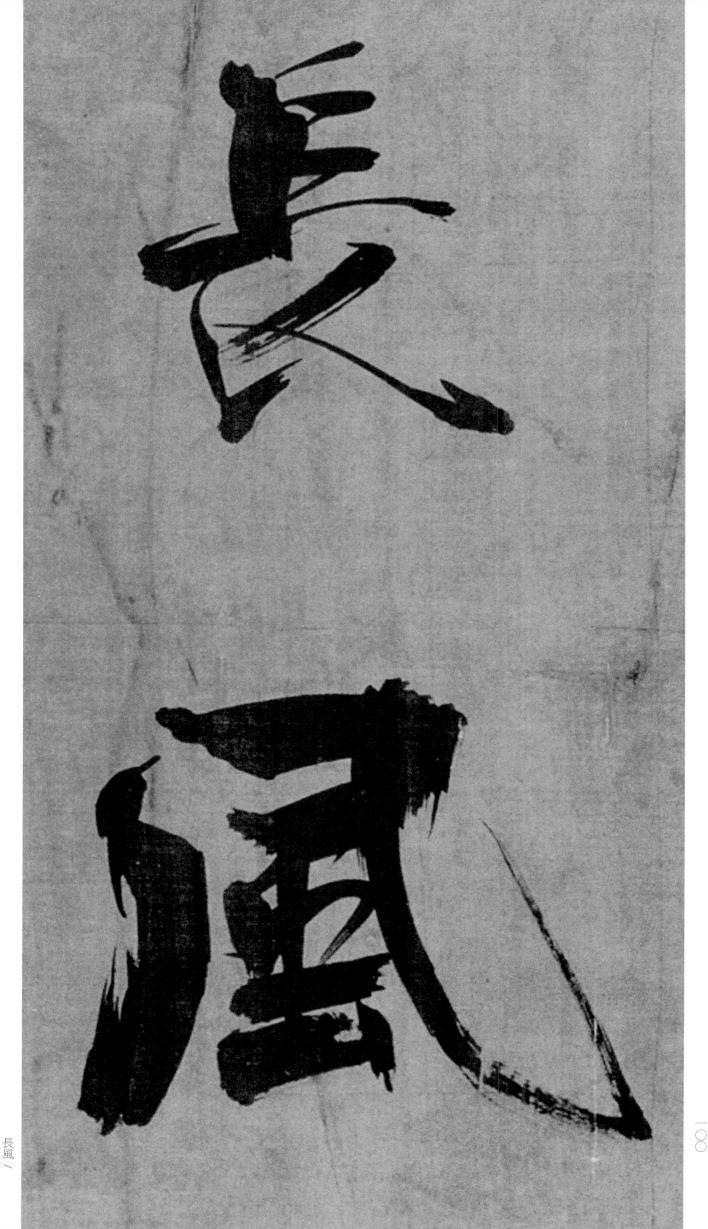

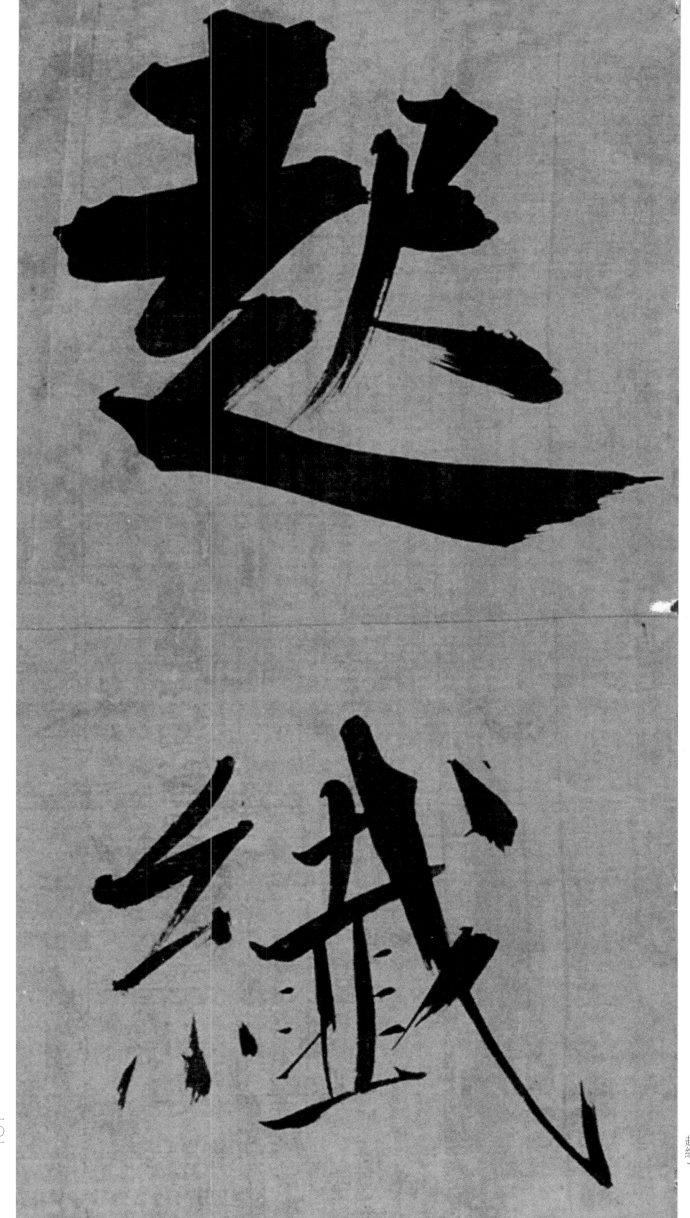

纖末：末梢。

起纖丶

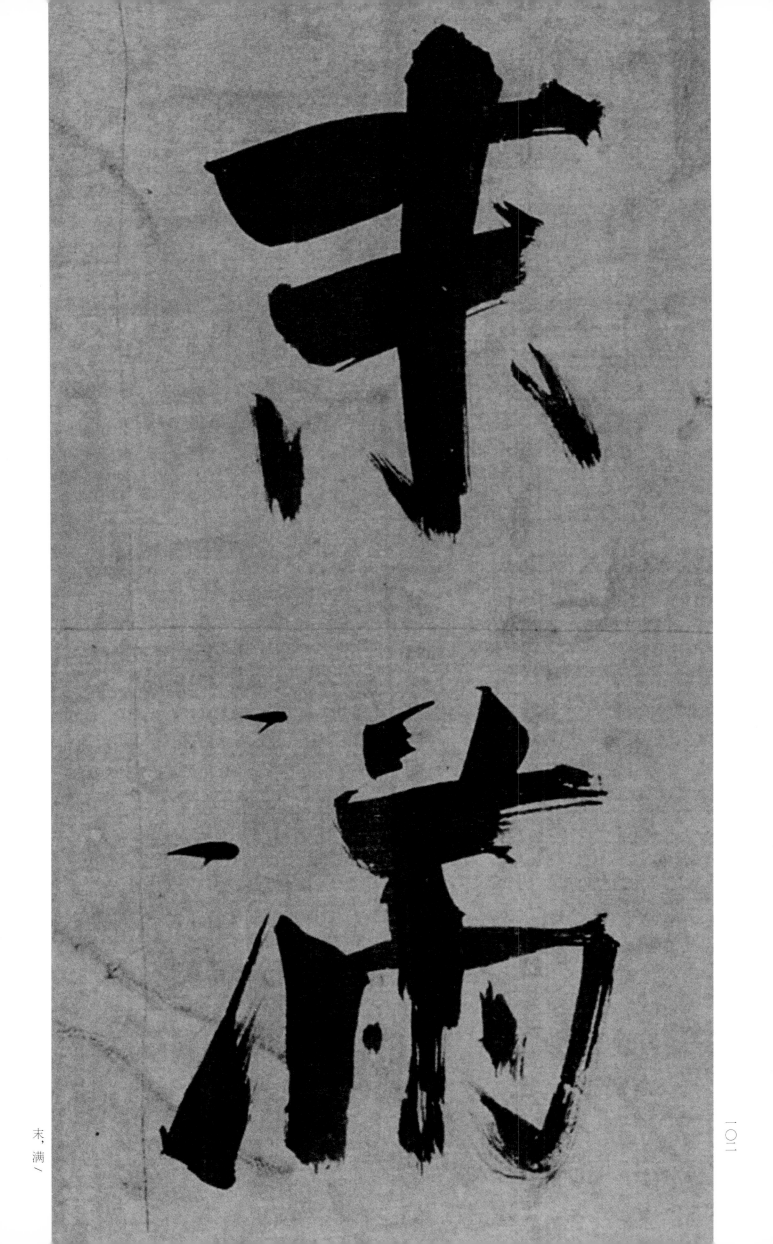

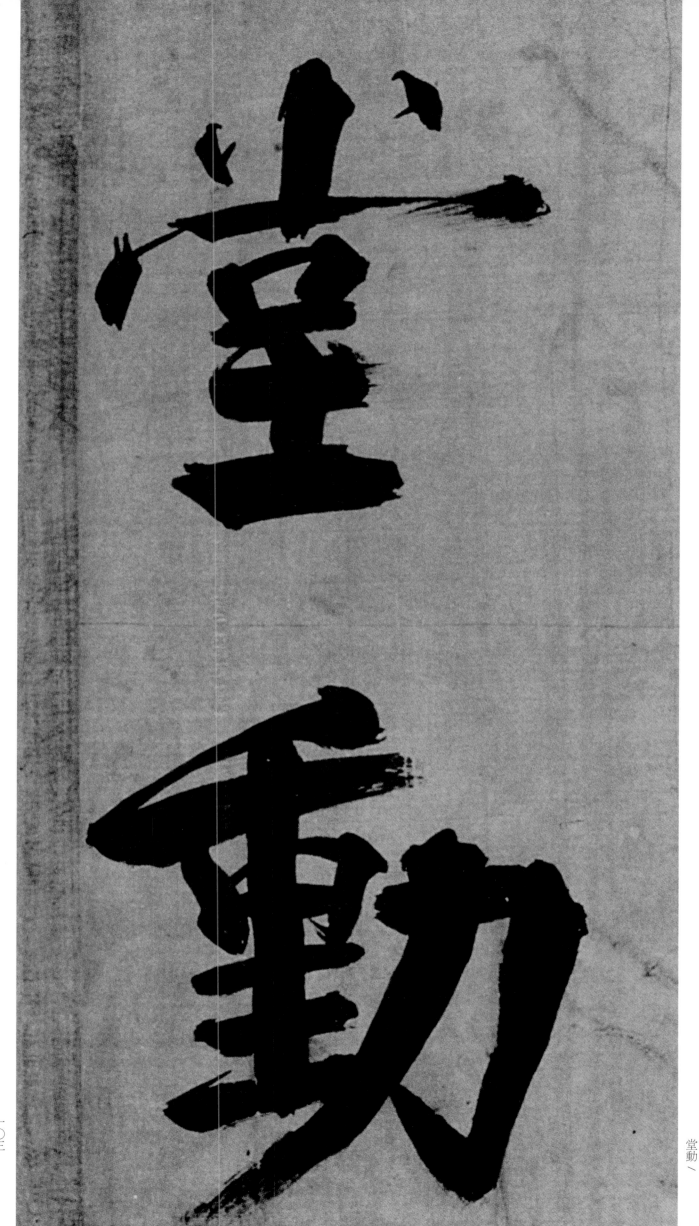

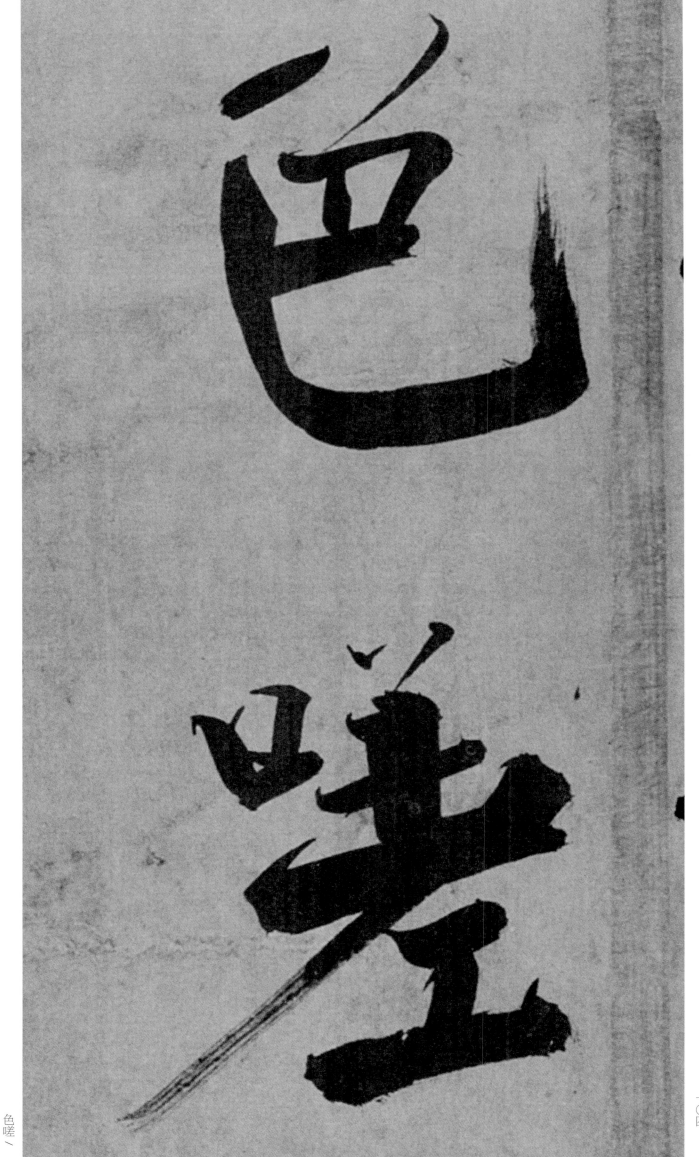

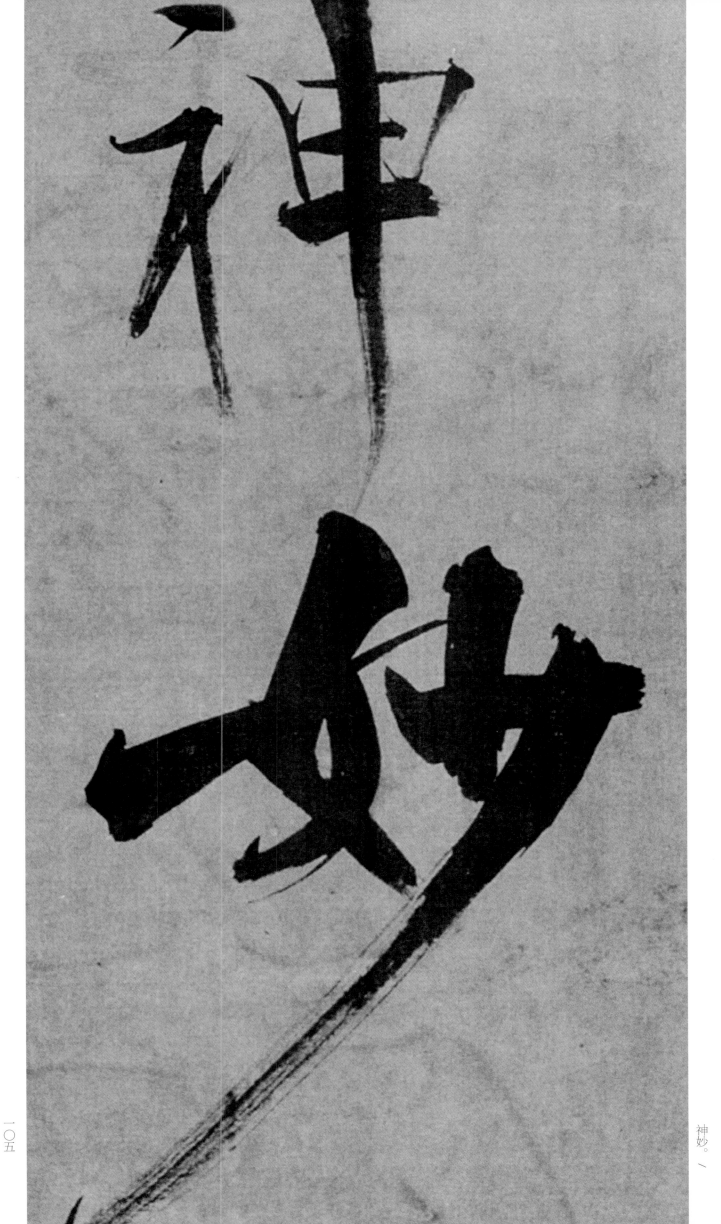

神妙。

歷代集評

張即之之字，如摧鋒折鐵，雄壯而威嚴，雖是子母輕重不同，然其蒼勁風勢，儼然可羨。

——元　李溥光《雪庵字要》

曰：『張即之、陳讜之書一時藉甚，豐碑巨刻，散流江左，迨今書家尚祖餘習。』今古雖殊，其理則一，故鍾、王雖變新奇，而不失隸古意。庾、謝、蕭、阮，守法而法存；歐、虞、諸、薛，竊法而法分，降而爲黃、米諸公之放蕩，持法外之意。周、吳輩則慢法矣。下而至於即之之徒，怪誕百出，書壞極矣。

——元　劉有定《衍極》併注

獨吳興趙文敏公孟頫始事張即之，得南宮之傳。

——明　解縉《春雨雜述·書學傳授》

鄭子經論張即之、陳讜之書曰：『速無爲，所染如深焉，雖盧扁無所庸其靈矣。然則其自知耶？知則不爲。』此論足以貶俗。

——明　楊慎《墨池瑣錄》

溫甫書桃處得之李北海，而以柳河東筋骨行之，故槎牙四出，不免墮惡道。其失乃在不得斂鋒法，少保沈蛟翁處有此公書《蓮經》刻板，較稍有蘊藉，蓋刻者損其槎牙耳。其署書卻佳，緣字大則槎牙猶不甚刺眼。其喜作擘窠字，亦以此中嫵媚處卻近趙吳興，此是北海一派分來。

——明　孫鑛《書畫題跋》

學米書者，惟吳踞絕肖。黃華、樗寮，一支半節，雖虎兒亦不似也。

——明　董其昌《畫禪室隨筆》

張樗寮《金剛經》字或瘦或粗，皆提筆書。然不能於中正處求勝古人，而只以鬼巧見奇，派頭不正，邪態叢生，較之東坡之道厚，山谷之伸拖，元章之雄傑，君謨之秀潤，遜謝多矣。

——清　梁巘《評書帖》

樗寮書出河南，參用可大而能自出新意，不受兩公規繩，故卓然克自立家，足爲黃、米諸公後勁。

余絕愛樗寮書，筆力秀挺，能於黃、米諸公外別建旗鼓，金人最愛重其書。

——清　王澍《虛舟題跋》

人知張（即之）師海嶽，而不知其出入歐、褚。

——清　王文治《快雨堂題跋》

書法有折鋒、搭鋒，乃起筆處也。用強筆者多折鋒，用弱筆者多搭鋒。如歐書用強筆，起筆處無一字不折鋒；宋之張樗寮、明之董文敏用弱筆，起筆處多搭鋒。

——清　朱履貞《書學捷要》

樗寮晚出，小慧自矜，然皆由不守《閣帖》，故尚能錚錚佼佼。

余謂樗寮楷書，世間往往有之，其嚴整峭削，不似有宋諸名家全以行草法做楷法也。

——清　何紹基《東洲草堂書論鈔》

圖書在版編目（CIP）數據

張即之書法名品/上海書畫出版社編．——上海∷上海書畫
出版社，2015.8
（中國碑帖名品）
ISBN 978—7—5479—0993—5

Ⅰ.①張… Ⅱ.①上… Ⅲ.①楷書—法帖—中國—宋代
Ⅳ.①J292.25

中國版本圖書館CIP數據核字（2015）第080172號

中國碑帖名品［八十二］

張即之書法名品

本社 編

責任編輯	孫稼阜
釋文注釋	俞 豐
審 定	沈培方
責任校對	周倩芸
封面設計	王 峥
整體設計	馮 磊
技術編輯	錢勤毅

出版發行　上海世紀出版集團

　　　　　　 上海書畫出版社

地址	上海市閔行區號景路159弄A座4樓 201101
網址	www.shshuhua.com
E-mail	shcpph@online.sh.cn
印刷	上海界龍藝術印刷有限公司
經銷	各地新華書店
開本	889×1194mm　1/12
印張	9 1/3
版次	2015年8月第1版
	2022年3月第6次印刷
書號	ISBN 978—7—5479—0993—5
定價	80.00元